高校转型发展系列教材

纤维艺术设计

姜然　白鑫　编著

清华大学出版社
北　京

内容简介

本书为培养适应社会需要的应用型人才而编著,将理论与实践紧密结合,较为全面地阐述了纤维艺术的重点专业知识,内容包括纤维艺术的起源与发展历程,纤维材料的性能、运用与创新,纤维艺术的主要工艺技法及制作程序。本书将纤维艺术创作联系生活实践,引入产品开发设计,并将现代纤维艺术与建筑空间应用结合起来,体现纤维艺术在人类生活与公共空间中的应用价值与审美价值。

本书可以作为高等院校纤维艺术专业学生的入门基础教材,服务于针对纤维艺术、公共艺术或装饰艺术方向所设置的"纤维艺术基础""纤维艺术设计""纤维综合材料创作"等课程的教学与实践指导,也可作为纤维艺术爱好者自学、研究、创作与应用的参考书。

本书封面贴有清华大学出版社防伪标签,无标签者不得销售。
版权所有,侵权必究。举报: 010-62782989,beiqinquan@tup.tsinghua.edu.cn。

图书在版编目(CIP)数据

纤维艺术设计 / 姜然,白鑫 编著. —北京: 清华大学出版社,2017(2024.9重印)
(高校转型发展系列教材)
ISBN 978-7-302-47985-7

Ⅰ. ①纤… Ⅱ. ①姜… ②白… Ⅲ. ①纤维—编织—工艺美术—设计—高等学校—教材 Ⅳ. ①J523.4

中国版本图书馆 CIP 数据核字(2017)第 202072 号

责任编辑: 施 猛 王旭阳
封面设计: 常雪影
版式设计: 方加青
责任校对: 牛艳敏
责任印制: 曹婉颖

出版发行: 清华大学出版社
网　　址: https://www.tup.com.cn, https://www.wqxuetang.com
地　　址: 北京清华大学学研大厦 A 座　　邮　　编: 100084
社 总 机: 010-83470000　　邮　　购: 010-62786544
投稿与读者服务: 010-62776969, c-service@tup.tsinghua.edu.cn
质 量 反 馈: 010-62772015, zhiliang@tup.tsinghua.edu.cn
印 装 者: 小森印刷霸州有限公司
经　　销: 全国新华书店
开　　本: 185mm×260mm　　印　　张: 8　　字　　数: 185 千字
版　　次: 2017 年 8 月第 1 版　　印　　次: 2024 年 9 月第 8 次印刷
定　　价: 45.00 元

产品编号: 069756-02

高校转型发展系列教材 编委会

主 任 委 员：李继安　李　峰

副主任委员：王淑梅

委员(按姓氏笔画排序)：

马德顺	王　焱	王小军	王建明	王海义	孙丽娜
李　娟	李长智	李庆杨	陈兴林	范立南	赵柏东
侯　彤	姜乃力	姜俊和	高小珺	董　海	解　勇

前　言

近年来，我国艺术设计学科的教育发展迅速，在全国高等教育改革持续深入的新形势下，艺术教育也需要进一步深化教育改革。为了推动教育的发展与教学的进步，沈阳大学开展了教材建设专项工作。美术学院根据自身学科特色，以公共艺术设计专业的必修课程为核心，组织编著了本教材，以教材建设来推动课程内容与教学模式的改革。

随着社会文化的蓬勃发展，公共艺术产业与公共艺术教育在当代多元视觉文化领域具有鲜明的时代性与综合性，并在许多方面与其他艺术学科相互交叉，因此公共艺术设计的高等教育具有自身的学科特点。有必要对加强公共艺术专业建设、促进专业教学、提高本科教学质量进行系统而深入的探讨研究，而一套体系完整的教材可为此提供专业教学的理论基础。

纤维艺术专业是公共艺术学科的主要专业之一，其历史悠远，在当代国际文化艺术交流中倍受关注。《纤维艺术设计》从追溯纤维艺术的历史开始，到现代纤维艺术的形式表现，详细介绍了纤维材料的类型及特点、纤维艺术创作的工艺技法，并通过丰富的纤维艺术作品以及教学实践中的大量图片为读者带来直观的视觉感受。书中内容图文并茂，深入浅出，易于教学操作和具体实践。培养适应社会需要的应用型人才，不仅要通过纤维艺术专业的课堂教学使学生获得朴素的理论知识，更要通过实践活动强调学生纤维工艺技能和实际操作能力的培养。本书通过纤维艺术的系统性教学以及将现代纤维艺术理论与实际应用结合起来，体现纤维艺术在人类生活与公共空间中的应用价值与审美价值；通过对纤维材料性能、构成特征的把握，对现代纤维材料进行挖掘与创新，以纤维材料与工艺的创作为主导，结合具体的企业案例，将学生引入现代纤维艺术应用的设计中；以系统性与完整性相结合的实践原则，使纤维艺术教学更有针对性，使现代纤维艺术教学能够适应社会发展的需要，为培养学生的实际操作能力奠定坚实的基础。

本书的编者从事纤维艺术专业的教学和科研工作多年，在教材内容上力求体现知识性和技巧性，注重全面性、系统性、针对性以及实用性，使读者能够较为全面地了解纤维艺术。本书适合作为纤维艺术专业理论与实践课程的配套教材，也可供自学者学习和借鉴。希望本教材的出版，能够为纤维艺术专业的师生和对纤维艺术感兴趣的广大读者提供更多的选择和参考，同时为公共艺术学科建设与教学体系的完善提供重要的理论支持和技术支

撑，使学科发展更加成熟，为现代艺术教育贡献一份力量。由于编者水平有限，书中难免存在不足之处，恳请读者批评指正。反馈邮箱：wkservice@vip.163.com。

<div style="text-align:right">沈阳大学美术学院院长</div>

目 录

第一章 纤维艺术的发展历程 ... 1
第一节 纤维艺术的历史演进 ... 1
第二节 纤维艺术在中国的发展 ... 4
- 一、缂丝 ... 5
- 二、刺绣 ... 10
- 三、织锦 ... 11

第三节 现代纤维艺术的崛起 ... 15
- 一、纺织品背景下的纤维艺术 ... 16
- 二、中国当代纤维艺术的发展 ... 18

第四节 纤维艺术与当代艺术的关系 ... 21
- 一、纤维艺术与女性主义 ... 21
- 二、纤维艺术与拼贴艺术 ... 22
- 三、纤维艺术与装置艺术 ... 23
- 四、纤维艺术与影像艺术 ... 25

第二章 纤维材料与设计 ... 27
第一节 纤维艺术与纤维材料 ... 27
- 一、纤维艺术中材料的含义 ... 27
- 二、纤维艺术的材料类型 ... 28
- 三、主要纤维材料的性能与特点 ... 42

第二节 纤维材料的发展与运用 ... 49
- 一、传统纤维材料 ... 49
- 二、现代纤维艺术与纤维材料 ... 50
- 三、纤维材料的表现与创新 ... 54

第三章 纤维艺术工艺与表现 ... 57
第一节 编织工艺与技法 ... 57
- 一、壁毯编织工艺 ... 57
- 二、编织作品的制作程序 ... 67

　　　　三、编织工艺的基本技法 ·· 70
　第二节　纤维综合材料的创意表现 ··· 75
　　　　一、多元形式的表现 ·· 75
　　　　二、观念的表达 ·· 78

第四章　纤维艺术与建筑空间 ·· 82
　第一节　纤维艺术在空间环境中的表现形态 ·· 82
　　　　一、壁面形态 ·· 82
　　　　二、空间形态 ·· 88
　第二节　空间环境中的纤维艺术 ··· 91
　　　　一、纤维艺术在空间中的应用 ·· 91
　　　　二、纤维艺术与公共空间 ··· 96

第五章　纤维艺术与生活实践 ·· 101
　第一节　纤维艺术产品 ·· 101
　　　　一、羊毛制品 ·· 101
　　　　二、纺织品 ··· 105
　　　　三、文化创意产品 ··· 108
　第二节　纤维艺术产品的设计与制作范例 ··· 111
　　　　一、扎染产品的制作 ··· 111
　　　　二、地毯的制作 ·· 114
　　　　三、小饰品的制作 ··· 117

　参考文献 ·· 119

第一章
纤维艺术的发展历程

第一节 纤维艺术的历史演进

对于纤维艺术的诞生时间，学界多有争议，从广义上来看，认为人类使用织物的历史可以追溯到新石器时代之前，甚至可以追溯到上古的"结绳记事"，尽管历史上没有"纤维艺术"一词；从狭义上来看，是从第二次世界大战后出现"纤维艺术"一词开始算起。20世纪50年代，随着手工艺者的贡献被认可，越来越多的从业者开始运用纤维材料创作非功能形式的艺术作品。在这一时期，策展人和艺术史学家用"纤维艺术"一词来描述"艺术工匠"所创作的"艺术织物"。这些作品运用天然纤维或人工合成纤维等材料以编织、环结、缠绕、缝造平面、立体和空间形象的形式进行创作，侧重材料和艺术家的手工劳作，表达精神内涵和艺术家独特的思维和感受，审美价值优先于实用价值。波兰艺术家阿巴康诺维奇的代表作品《红色阿巴康》，如图1-1所示。

图1-1 《红色阿巴康》 阿巴康诺维奇 1969年

运用纤维材料制作实用品和艺术品的历史悠远，所以纤维艺术常被人称为"历久弥新的艺术"。上古无文字，结绳以记事。《周易·系辞下》载："上古结绳而治，后世圣人易之以书契。"晋代葛洪的《抱朴子·钧世》载："若舟车之代步涉，文墨之改结绳，诸

后作而善于前事。"其他国家和民族也有相关记载，例如：奇普(Quipu)是古代印加人的一种结绳记事的方法，用来计数或者记录历史事件，它是由许多颜色的绳结编成的。这种结绳记事方法已经失传，目前还没有人能够了解其全部含义。虽然目前我们未发现原始先民遗留下的结绳实物，但原始社会绘画遗存中的网纹图、陶器上的绳纹和陶制网坠等实物均可证明先民结网是当时渔猎的主要方法。因此，结绳记事(计数)作为当时的记录方式是有客观基础的。

六七千年前，人类便掌握了麻类植物纤维的编织方法。这种编织方法清晰地映射在黄河流域仰韶文化遗存的大量印纹陶器上，其网状纹理让我们看到了原始人类是如何从蜘蛛、鸟等动物的生存活动中得到灵感，并发现植物纤维是可以用来编织成形的，这便是人类最早、最简单的编织技艺。这也证明：制陶和编织可能都是由编篮术演化而来的。人们发现，早在公元前5000年左右的埃及，先民就已经开始制作今天的埃及人仍然在制作的精美篮子。选择草和树叶等天然植物材料，并采用缠、盘、编等技法制作而成的篮子，其意义不仅在于满足了原始的使用需要，更重要的是它比原始人制作的工具更有预见性、逻辑性、条理性，是一种系统地运用材料的技艺行为。编篮的最终形式完全表达了编制工艺的特点，今天的许多基本的编织和编结技能的原理就存在于古老的编篮工艺当中。在南美洲安第斯山脉生活的印第安人用一种永恒不变的情感在他们的篮子上表达了诗一样的意境。

尼罗河和两河流域孕育出人类早期的编织技艺。埃及由于气候干燥，可以让许多纺织品完好地保存，从而使得在此地最容易找到可以表明古代纺织工艺发展情况的证据。已知最早的有关编织工具的描绘，便出自埃及拜达利(Badari)出土的盘子中，其年代为公元前4400年。早在公元前3000年的第一王朝时期，埃及人已经能生产每英寸120～160根纱线的精美的麻布织物。到了第十一王朝时期，即公元前2100年，栽绒技术已用于生产与现代土耳其毛巾相似的织物，在公元前1450年的埃及浅浮雕和壁画上则描绘了编织物的装饰。打结编织的技艺已经出现在埃及的麻纤维织物上，这说明栽绒编织技艺已经有了雏形，为人类早期表现图形和色彩提供了成熟的编织手段。到了公元前1435年埃及第十八王朝时期，有图案的织物便开始出现。底格里斯河和幼发拉底河流域的美索不达米亚平原(今伊拉克、叙利亚、土耳其、约旦、巴勒斯坦一带和伊朗西部)，出现了苏美尔艺术、阿卡德艺术、古地亚艺术、乌尔第三王朝艺术、巴比伦艺术、赫梯艺术、亚述艺术、新巴比伦艺术和波斯艺术。其中，在公元前2800年至公元前2340年间著名的苏美尔建筑古迹中，用石灰石、霰石雕凿的苏美尔人的神像和祭祀像，其下身穿着的大长裙就是用羽毛或树叶编制的。而在公元前2800年的亚述王国统治者曾经居住过的尼尼薇(Nineveh)的宫殿壁画上，我们看到了编织匠师、织机及作坊的画面，证明此时就有关于打结编织物的记载。大约公元前3000年，在印度河流域，人类织造的材料主要是植物韧皮纤维和棉花等天然纤维；大约公元前1000年，斯堪的纳维亚半岛住民大量使用的是羊毛纤维；与此同时，中国商周时期的匠人已利用蚕丝织制罗、菱、纱等制品。蚕丝纤维被大量运用，成为中国对人类使用纤维材料的一大创造。公元前1100年至公元前200年，秘鲁南部沿海的帕拉卡斯半岛的帕拉卡斯人在编织技艺上已达到很高的水平。由于该地区处于干热的沙漠地带，大量的木乃伊被完好地保存下来，留下了大量的纺织物，有薄纱、丝绵、羊驼毛和棉的混合织物，后期

还出现了绣花工艺。这是迄今我们能够看到的一个地域、一个民族、一个国家能够保存的大量完好编织的珍贵实物。此后，纺织业得到了长足的发展。

中世纪，以欧洲为中心，是壁毯艺术的鼎盛时期。基督教时期的织物上较为常见的是一些基督教的象征图形，如十字架、鱼、羊等，它与古希腊、罗马时期的几何形纹样或人物、花鸟纹样相比，具有鲜明的宗教性质。拜占庭时期的织物上出现了骑马、狩猎、狮子、鹫和孔雀等写实图形以及联珠纹、缠枝纹等装饰纹样。罗马式时期的织物纹样已经比较复杂，除了宗教人物以外，还有场面较大的情节性表现，如英国的贝叶挂毯，从诺曼人的角度以视觉艺术形式叙述了诺曼人征服英格兰的故事。哥特式时期是中世纪纺织工艺的繁盛阶段，当时意大利中部的卢卡(Luce)是绢织物和毛织物纺织的中心，不少希腊和伊斯兰的能工巧匠聚集于此，其产品远销欧洲各地。中世纪的壁毯作为宗教信仰和神学的表达形式，不注重客观世界的真实描写，而是强调精神世界的表现。因此，它往往采用夸张变形、改变真实空间序列等手法来达到强烈表现的目的。中世纪法国贝叶挂毯的细部——忏悔者爱德华葬礼实况，如图1-2所示。

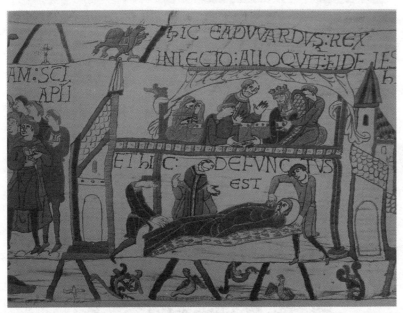

图1-2　忏悔者爱德华葬礼实况，贝叶挂毯的细部，1073—1088年，亚麻羊毛刺绣，法国

公元1200年前后，正值中国南宋时期的缂丝大量涌入西方国家之际，西欧的教堂里出现了很多具有东方风格的壁毯。与此同时，壁毯织造工场相继在荷兰、比利时、法国等国家建立，且规模不断扩大，法兰德斯成为当时欧洲的壁毯艺术中心。这个时代是壁毯发展的黄金时期，壁毯已成为教堂和城堡中大面积石壁上最重要的装饰品。从一些油画中我们可以看到，在王侯婚礼或宗教祭祀活动时也挂着壁毯。壁毯的表现内容十分广泛，除宗教之外，还展现了贵族欢宴、骑士狩猎和田园牧歌等生活场景。宗教性、世俗性、绘画性的叙事诗般的作品设计，加大了制作的技术难度，有力地促进和提高了壁毯的技术水平。这一时期出现了以《毁灭》《两个神的故事》《逐出伊甸园》(见图1-3)、《少女与独角兽》(见图1-4)为代表的许多壁毯的经典之作。

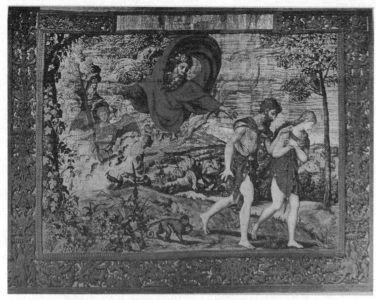

图1-3 《逐出伊甸园》 法兰德斯 约1500年

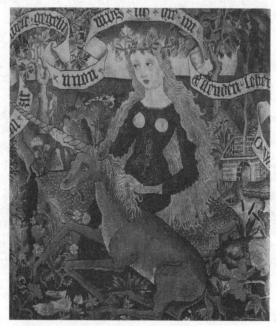

图1-4 《少女与独角兽》 瑞士 约1500年

第二节 纤维艺术在中国的发展

中国是一个纺织大国,其织造印染技术的历史悠久,早在汉魏时期,生活在高寒地区的人们已经在织制毛布等粗毛织物的基础上,创造了富于装饰性的精毛织物,既有用"通

经断纬"的缂织方法织成人物形象的缂毛壁挂，也有用"U"字形扣和"8"字形扣打结织成花纹的毛毯。唐代，用缀织法织制而成的具有绘画内容的缂丝，创造性地拓展了古代织物的表现内容。同时，印染、织锦、刺绣也得到发展，在我国的各地出现了不同门类和极具个性的工艺和风格。图1-5为唐代印染的代表作品之一，即青地夹缬绚桌垫。

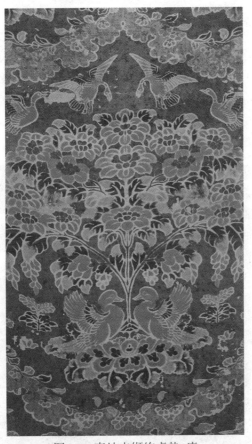

图1-5 青地夹缬绚桌垫 唐

一、缂丝

缂丝又称"刻丝"，是汉族传统丝绸艺术品中的精华。缂丝是中国汉族丝织业中最传统的、极具欣赏价值和装饰性的丝织品，也是与艺术的关系最为紧密的纤维制品，自宋元以来一直是皇家御用织物之一，常用于织造帝后服饰、御真(御容像)和摹缂名人书画。因织造过程细致，摹缂常胜于原作，而存世精品又很稀少，是当今织绣收藏、拍卖的亮点，负有"一寸缂丝一寸金"和"织中之圣"的盛名。我国新疆楼兰古城汉代遗址中曾出土具有"中西(域)混合风格"的缂毛织物。1972年，考古学家在湖南长沙马王堆汉墓中又发现了缂丝毛织物，其制作极为精美。20世纪初，曾在亚洲进行过三次探险考古的斯坦因(Marc Aurel Stein, 1862—1943年)在其所著的《新疆之地下宝库》中推测缂的工艺由来已久，作为一种特殊工艺的缂丝最早来自西域少数民族的缂毛。公元前138年，张骞通西

域,互通有无,"丝绸之路"上往返的丝织品主要有绢、绸、锦、缎、绫、罗、纱、绮、绒、缂等。1973年,在新疆的吐鲁番阿斯塔那古墓群中出土了一件十分珍贵的缂丝腰带,我国考古学家考证它是公元7世纪的舞俑腰带,也是我国目前发现的最早的一件缂丝实物。

(一) 两宋时期的缂丝

北宋的缂丝前承唐代,花纹更为精细、富丽,纹样结构既对称又富于变化,并创造了"结"的戗色技法。北宋的《紫鸾鹊图轴》,如图1-6所示。缂丝多用作书画包首或经卷封面,南北朝以来,皇亲贵族常用缂丝为书法大家王羲之、王献之的上乘作品做装裱。这些摹缂正如卞永誉所言的那样:"文倚装成,质素莹洁,设色秀丽,画界精工,烟云缥缈,绝似李思训。"

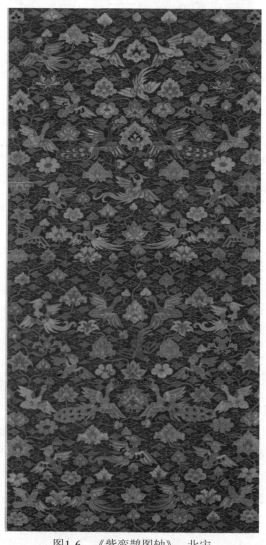

图1-6 《紫鸾鹊图轴》 北宋

北宋晚期,受皇帝的喜好和宫廷院画的影响,缂丝从实用和较单纯的装饰领域脱颖

而出，转向层次较高的欣赏性艺术品的制作。在北宋与南宋的更替之时，随着政治和经济中心的转移，缂丝也由北方生产地定州，迁移到南方苏杭一带，故有"北有定州，南有松江"。南宋时，江南的缂丝生产已有一定规模。缂丝作品大都摹缂名家书画，缂丝技艺在各地的能工巧匠的创新中得到灵活运用，出现了掼、构、结、搭棱、子母经、长短戗等多种技法，缂丝色彩不断丰富，缂丝的松紧处理灵活。南宋缂丝名家朱克柔缂织的《莲塘乳鸭图》(现藏于上海博物馆)、缂丝牡丹册页(现藏于辽宁省博物馆)(见图1-7)，缂丝高手沈子蕃缂织的《梅鹊》《清碧山水》(现藏北京故宫博物院)等作品，构图严谨，色泽和谐，人物、花鸟生动活泼，工丽巧绝，具有自成风韵的独特艺术风格。

图1-7　朱克柔 缂丝牡丹册页 宋

(二) 元明清的缂丝

元代，缂丝艺术被用于寺庙用品和官员的官服上，并开始采用金彩，缂丝简练豪放，一反南宋细腻柔美之风，这对明清两代的缂丝艺术产生了很大影响。加之当时是信奉佛教的蒙古人统治中国，对金色的喜崇使织物内加金的做法成为风尚，且金彩又多盛行于与佛教有关的挂轴制作中。如《纂组英华》中记载的元代缂丝作品《释迦牟尼佛》，佛像用十色金彩织出，异常精美。明代，朝廷力倡节俭，规定缂丝只许用作敕制和诰命，故缂丝产量甚少。明宫廷"御用监"下设"缂丝作"，来管理缂丝的生产。宣德朝后，随着国力的富强，织造渐多，并重新摹缂名人书画。至明成化年间，缂丝生产日趋繁盛，作品主要产于苏州、南京和北京等地。缂丝的艺术风格深受江南文人绘画的影响，多摹缂当时名家的画稿，如缂丝艺人吴圻、朱良栋、王统等因缂织沈周、唐寅、文征明等人的画稿而名噪一时，其中《瑶池献寿图》《沈周蟠桃仙图》等佳作为宫廷所收藏。《岁朝花鸟图轴》是明代缂丝的代表作品之一，如图1-8所示。缂丝生产被皇室垄断，技艺的装饰意味显得尤为浓厚，并创造出凤尾戗和双子母戗等新的技法，甚至在纬线中掺加了孔雀的翎毛等珍贵材质来显示皇家风范。这一时期正值中国服饰发生巨大变化之际，在江南地区小型

作坊之间出现了经济竞争，针对高档面料也在不断尝试新的方法，面料的质地越发柔软，"明缂丝"就这样应运而生了。此时，江南缂丝已经有了相当大的规模，并形成自己的风格。清代，缂丝艺术品均采用缂、绘相结合的方式，别具一格，出现了一批精巧工细的作品，如缂丝艺术品《三星图》《八仙庆寿图》《瑶台百子祝寿图轴》(见图1-9)等。值得一提的是，清代，用诗文通篇缂于幅面的作品比比皆是，如《御制三星图》上截缂乾隆皇帝的"三星颂"和《岁朝图》，下截蓝色隶书乾隆御制岁朝诗，文字书法缂织精细，显示了名工巧匠的高超技艺。时至晚清，随着国势衰弱，战乱不断，缂丝工业呈现濒临绝种的状态，缂丝粗劣之作充斥于市，即便宫廷所用之物也罕有精品。

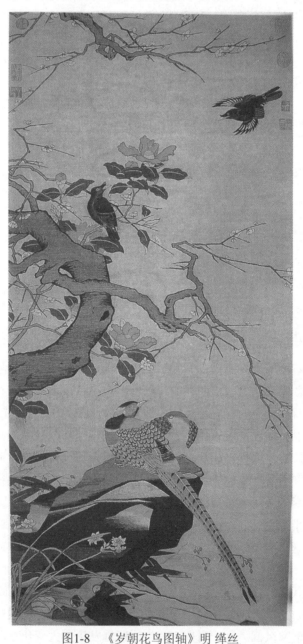

图1-8　《岁朝花鸟图轴》明 缂丝

图1-9 《瑶台百子祝寿图轴》 清 缂丝

(三) 现代缂丝

1954年,我国成立了"苏州市文联刺绣生产小组"(苏州刺绣研究所前身),邀请两位缂丝老艺人沈金水、王茂仙进行缂丝制作。1956年,我国又在民间发展了一批缂丝人员,同时招收一批青年学徒,当时共有二十多人,有二十多台缂机,先后缂织了《玉兰黄鹂》《牡丹双鸽》《博古图》和《双鹅梅竹》(现藏于南京博物院)等缂丝艺术品。王金山等三人,应北京故宫博物院的邀请,进故宫复制宋代的缂丝作品。王金山在故宫里整整用了三年多的时间,先后复制了南宋缂丝名家沈子蕃的《梅鹊》《青碧山水》和缂丝名家朱克柔的《牡丹》《蝴蝶山茶》等,受到专家的高度赞扬。

二、刺绣

刺绣是中国古老的手工艺术之一，被称为"女红"或"绣花"，源自古老的文身习俗。商周、春秋时期的文献和考古实物已经显示了刺绣应用的广泛性。汉唐时期，刺绣品种较多、技艺精湛、分布范围广泛。宋代是刺绣发展的鼎盛时期，这一时期的刺绣品种繁多、题材丰富、技艺高超、技法丰富，并走出观赏性画绣和实用性刺绣两条道路，两者从题材和技法有较大差别：观赏性画绣力求体现原作精神，在写实的基础上追求逼真的效果，开启了"画""绣"结合之路；实用性刺绣继承了传统的刺绣方法，注重写实，力求真实地描绘社会生活和自然景色。元代刺绣略粗于宋代。宋代刺绣海棠双鸟册页，如图1-10所示。

明代，由于政治稳定、经济发达、商业繁荣，刺绣得到空前的繁荣。明代在承袭宋绣的优秀传统的基础上，出现了以刺绣为专业的上海露香园"顾绣"，为上海顾家所创，是南方绣的代表，北方绣以宫廷刺绣和鲁绣为代表，这种刺绣家纷纷崛起并广受社会推崇的风气，则以明末清初最盛。南方的顾绣始于明嘉靖年间进士顾名世长媳缪氏，以孙媳韩希孟为杰出代表，此时顾家家道中落，不得不以女眷刺绣维持生计，由此顾绣走出闺房发展成为商品秀。韩希孟的刺绣稿本多选自宋元名画，劈丝细过毛发，配色精妙，别出心裁，并在绣品上留下自己的款识，顾绣的题材广泛、材料多样化、针法丰富细腻并且以画补绣、画绣结合，追求完美的绘画效果。韩希孟的刺绣芙蓉翠鸟册页，如图1-11所示。

 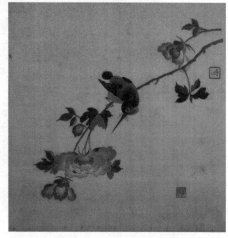

图1-10　海棠双鸟册页　宋　刺绣　　　　图1-11　韩希孟 芙蓉翠鸟册页 明　刺绣

北方则以鲁绣为代表，透绣、发绣、纸绣、贴绒绣、戳纱绣、平金绣等都属北方绣种，以定陵出土明孝靖皇后的洒线绣暨金龙百子戏女夹衣为代表，大大扩展了刺绣艺术的范畴。明代刺绣以洒线绣最为新颖、突出。洒线绣用双股捻线计数，按方孔纱的纱孔绣制，以几何纹为主，或配以铺绒主花。洒线绣是纳线的前身，它用三股线、绒线、捻线、包梗线、孔雀羽线、花夹线6种线及12种针法制成，是明代刺绣的精品。龙纹均以金线盘绣，称盘金绣。龙纹外锈百花、山石、树木，又有百个体态肥胖、生动活泼的童子穿插其间，构成四十余个画面，有扮作博戏官员出行的，有鞭陀螺的、玩鸟的、摔跤的、耍大头和尚的，也有观鱼的、捉迷藏的、跳绳的、跳舞的、放爆竹的、讲故事的，表现得惟妙惟肖。

百子衣色彩鲜艳、明快，以红、蓝、绿、黄、白等主色和十余种间色配合使用，主次分明，和谐统一，并以十一种针法，用丝线、绒线、金线和孔雀羽线绣成，令整个画面光彩夺目。

清代，随着商品经济的发展，刺绣迎来了全新发展的时期，尤其是民间刺绣，各地都出现了具有地方特色的刺绣派别，如苏绣、粤绣、蜀绣、湘绣、京绣、瓯绣等，其中苏绣、粤绣、蜀绣、湘绣的技艺精湛、影响深远，被称为"四大名绣"。

三、织锦

织锦是指用染好颜色的彩色经纬线，经提花、织造工艺织出带有色彩斑斓的图案的织物，也就是指有花纹图案的丝织品。织锦成品富丽华贵、色彩斑斓，有鲜明的民族特色。织锦有经起花和纬起花两种，也叫经锦和纬锦。经锦是用两组或两组以上的经线同一组纬线交织，通过提花使综框的升降变化达到起花状态。经线多的二色或三色，一色一根作为一副，如果需要更多的颜色，也可以使用牵色条的方法。纬锦的纬线有明纬和夹纬两种：用夹纬把每副中的表经和底经分隔开，用织物正面的经浮点显花；明纬就是纬向的浮点在布上面显现的花纹。

中国丝织提花技术的历史悠久。早在3000多年的殷商时代，中国已有丝织提花的织法。周代丝织物中出现了织锦，花纹五色灿烂，技艺臻于成熟。汉代设有织室、锦署，专门织造织锦，供宫廷享用。自汉武帝后，中国织锦通过丝绸之路传入波斯(今伊朗)、大秦(古罗马帝国)等国。东汉的蓝地延年益寿长葆子孙锦，如图1-12所示。

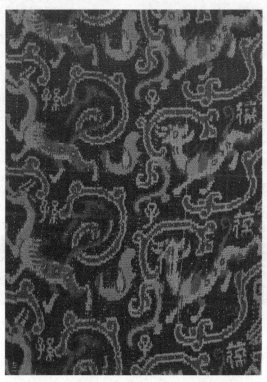

图1-12　蓝地延年益寿长葆子孙锦　东汉

三国时期，四川蜀锦成为主流。唐代贞观年间，窦师伦的对雉、斗羊、翔凤等蜀锦图案，被称为绫阳公样，如图1-13中所示的绿地狩猎纹锦上的图案。在织造工艺上由经锦改进为纬锦，并出现彩色经纬线由浅入深或由深入浅的退晕手法。北宋宫廷在汴京等地建立规模庞大的织造工场，生产各种绫锦。元代是中国历史上大量生产织金锦(一种加金的丝织物)的时代，宫廷设立织染局、织染提举司，机构庞大，汇集了大批优秀的工匠。明清两代，织锦生产集中在江苏南京、苏州，除了官府的织锦局外，民间作坊也蓬勃兴起，是江南织锦生产的繁荣时期。织锦大多采用传统提花工艺和木制花楼织机，有些织锦因品种不同而有所区别。如宋锦、土家族织锦采用通经断纬工艺，即分段调换彩色纬线，使色彩更加丰富；杭锦采用铁制提花机。织锦种类有南京云锦、四川蜀锦、苏州宋锦、杭州织锦以及少数民族的黎锦、壮锦、傣锦、瑶锦、侗锦、苗锦、土家锦等。

图1-13　绿地狩猎纹锦　唐

(一) 南京云锦

根据技法不同，云锦分为库缎、织锦、库锦、妆花四大类。我国的织锦工艺在明清

时期达到很高的水平,那时候秦淮两岸织机数万,以云锦织造为主业者多达30万人。《天工开物》中记载,织布机器名为大花楼织机,它是一种木织机,由木头与毛竹组合而成,上下两人制造,它主要的制作工艺是通经断纬制造方法,至今仍无法用现代机器替代。中国的历史传统和审美习惯有着密切的关联,每一种图案的背后都蕴藏着人们对于吉祥、富贵、丰收的向往,其寓意可概括为"福禄寿喜财权",如桃子代表"寿",佛代表"福",石榴代表"多子",如意代表"如意"。图稿出来后要做成意匠,即按照那个图像放大后打成格子,一个纵向小格子代表一根丝,一个横向小格子代表一根纬,很细致,虽然图稿不大,可意匠稿放大后却很大。接着是挑花,就是根据格子的变化,用线把花纹的变化全部编到花本上,这个过程是一个设计的过程。用古老的结绳记事的方法将丝线和锦线编织成暗花程序,成为"节本"。南京的云锦是给皇家编织的,在选材上与别的锦不一样,选用优质的蚕丝,弹性好,柔韧度好,光泽好。至于金丝与孔雀羽,更是珍贵的材料。金丝的制作过程是由有经验的工匠将金叶加入乌金纸中打成金箔,金叶要经过千百次的捶打,工人靠感觉调整角度,使金叶慢慢延展,制好的金箔只有0.12μm,轻微的呼吸就可以将它吹走,再经过背光、切丝、捻成金线,成为可以织入云锦的圆金线和片金线。云锦织造时,机楼上的拽花工提升经线,织工在下面分段局部按花弹织,提经穿尾,要两个人的配合才能完成。

(二) 蜀锦

蜀锦的历史悠久,三国时期蜀锦曾一度是蜀汉和东吴、曹魏的主要贸易商品,是当时蜀国的经济命脉,而发展到明清的繁盛时期,据史书记载,成都有机房两千处,织机万余架,当时的成都是全国文明的织锦生产地,自汉唐以来的一千多年里,蜀锦经南北丝绸之路源源不断地向外输出,既加快了中国丝绸业的发展和传播,也对促进东西方文化交流产生了不可磨灭的影响。蜀锦的图案含有吉祥、如意、顺利、喜庆、颂祝、长寿、多福、富贵、昌盛等美好的寓意,在我国民间艺术中应用得越来越广泛,不仅成为我国民族锦缎图案的一个重要特征,亦是我国民族传统工艺美术的宝贵的文化遗产。唐代的橙色联珠对鸡纹锦,如图1-14所示。蜀锦的织机名叫木制小花楼织机,在艺人的努力下,已恢复了许多绝版蜀锦。灯笼锦原为明朝宫廷元宵节的纹样,灯笼的四角悬挂流苏,常织成稻穗状,旁有蜜蜂,寓意五谷丰登,图中又织有莲花、宝珠等吉祥图案,是蜀锦中传统的名锦之一。连珠狩猎纹锦是唐代对波斯文化的汲取成果,取材于古丝绸之路上的敦煌石窟,纹样以栩栩如生的造型,表现出骑马、射猎的武士神韵,再现了唐朝蜀锦的独特风格。红底八大云锦是宋代较有代表性的蜀锦,底是红色,花纹由红、黄、绿等组成,以几何图形为主,是一种名贵的彩锦。月华锦由数组彩色金线排列成由浅入深、逐渐过渡的色彩,加上装饰的花纹,由数种渐变的色彩同时织成,如雨后初晴的彩虹,五彩缤纷,其技巧失传已久,乃蜀锦所独有。

图1-14　橙色联珠对鸡纹锦　唐

(三) 宋锦

宋锦产于江苏苏州，因相传织于北宋而得名，织造技术独特，其经丝分面经和地经两种，故又称"重锦"。

(四) 土家锦

土家族在用颜色上以浓烈的大红、大绿色调为主。不同于云锦的庄重、蜀锦的艳丽，土家锦(见图1-15)散发着浓烈的民族气息。土家族织锦沿用自汉朝以来一直未曾改变的古老腰织式斜织机，民间的织机一般长约五尺宽，约2尺，沿袭斜织机的腰织式，要求眼看背面，手织正面，必须对纹样及色彩有娴熟的记忆和表现能力。传统的牛角挑织的方法，使经纬线沉浮均匀，结实耐用，织机窄，两尺左右，通经断尾，反挑，牛角挑。土家锦还有一个特点就是在作料的选取上，用棉纱做经线，用蚕茧吐的丝做纬线，染成五颜六色，除了技法之外还要求心中有图案，对这些传统的土家图案，都要烂熟于心。土家锦总体的风格就是崇尚自然，追求幸福吉祥。

图1-15 土家锦

第三节 现代纤维艺术的崛起

现代纤维艺术是指以天然或合成纤维等成分,如织物或纱等为材料的艺术。它侧重材料的应用和艺术家的创作,审美价值优先于实用价值。奥本海姆的作品《皮毛餐具》,如图1-16所示。纤维材料柔软,色彩丰富,容易从视觉上引起人们的情感共鸣,因而纤维作品拥有丰富的表现力和独特的艺术语言,它可以达到笔墨、油彩无法达到的效果。纤维艺术既有传统工艺美术的属性,也有现代艺术设计的特征,兼容绘画、雕塑等纯艺术的特质,具有丰富的审美功能。这些作品在参加手工艺展时是设计作品,参加绘画展时是壁画作品,参加雕塑展时是软雕塑作品,应用在建筑空间中的大型纤维艺术作品则属于公共艺术,因此,纤维艺术具有很强的综合性质。

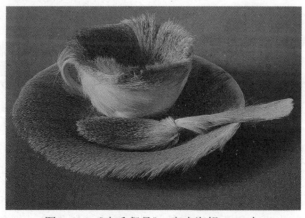

图1-16 《皮毛餐具》 奥本海姆 1936年

20世纪60年代和70年代开始了一场国际纤维艺术的革命。除了编织，纤维结构的创建还可以通过打结、缠绕、折布、卷、打褶、交错等方法实现。美国和欧洲的艺术家进行了探索织物品质和开发的工作，使其可以悬挂或立挂，具有二维或三维的，平面或立体，高大或微型的，主观抽象或形象化，具象或幻象等多种类型。同时，妇女运动对纤维艺术的崛起起到非常重要的作用，许多著名的纤维艺术家都是女性。波兰女艺术家阿巴康诺维奇的作品《胡儿玛》，如图1-17所示。自20世纪80年代以来，纤维艺术的概念越来越丰富，受后现代主义思想的影响，对于纤维艺术家来说，除了试验材料和技术，还要对文化问题进行思考。

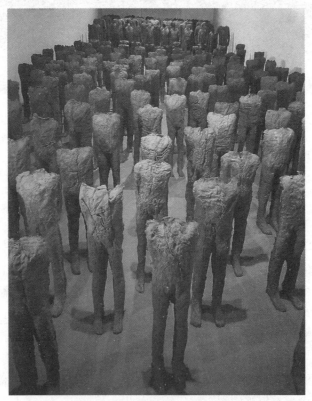

图1-17　《胡儿玛》　阿巴康诺维奇 1994—1995年

一、纺织品背景下的纤维艺术

传统上，纤维材料来自植物或动物，例如棉花、亚麻、羊毛、真丝。奇尔卡特人毛毯是以传统的亚麻和羊毛为材料编织创作而成，如图1-18所示。除了这些传统材料，还有合成材料，如塑料、丙烯酸。为了制成纤维布或衣服，必须将材料旋转(或扭曲)成一个链，称为纱。当纱线染好后有很多方法把它制作成布。把纱线编织成衣服和织物的常见方法是针织和钩针。最常见的是用纱线编织布。在编造过程中，纱线被包裹在一个称为织机的框架上，并垂直拉紧，称为经纱。另一股纱线在经上来回缠绕，这种被包裹的纱线被称为纬。大多数艺术和商业纺织品都是用该方法制作的。几个世纪以来，织造一

直是生产衣服的主要方式。在某些文化中，编织形式可以表现出社会地位。通过某些符号和颜色可以识别阶级和社会地位。例如，在古老的印加文明中，黑与白的设计表明军事地位。

图1-18　奇尔卡特人毛毯　约1928年

在14世纪至17世纪的欧洲，称为"挂毯"的编织作品经常取代绘画被挂在墙上。"挂毯"的主要作用是展现常见的民间故事，也表现宗教主题。正如马克·盖特雷恩写道："挂毯是一种特殊类型的编织品，其中缂纱被操纵自由组成一个图案或设计织物……经常是几种不同颜色的纬纱可以织出不同的纱线，像画家在画布上使用颜料一样灵活。"同时，在中东地区，纤维艺术家并没有制作挂毯或壁挂织物，而是创作精美的手工地毯。编织地毯时没有描绘故事的场景，而是使用符号和复杂的设计。

长期以来，缝纫一直被认为是妇女的工作，大多是兼职或休闲活动，常在家里进行，因此并没有被人们重视。在西方社会，纺织品通常被描述为"纺织"或"纤维"。这两个概念通常有家庭生活和妇女的创造力的意味。妇女的创造力是劳动密集型且价值低，女人的工作被视为无形的。然而，工业革命改变了整个行业，织物零售商发现，需要说服妇女重拾她们的缝纫机，因此，许多公司制定了各种各样的策略来振兴缝纫业。许多零售商都倡导一个理念：缝纫不仅节省了钱，还可以让她们探索个人风格，同时展示女性的优雅。缝纫被描绘成一位好母亲和一位节俭、有吸引力的妻子应该具备的能力。20世纪70年代，女权运动使缝纫再生。此后，纺织品和纤维重新被引入"高雅艺术"。绗缝是指把织物层缝在一起。虽然这项技术没有像编织一样被人们广泛使用，但它是美国历史上最流行的一种艺术形式。绗缝纤维艺术深受艺术收藏者的欢迎。这种非传统的形式具有大胆的设计，它作为一种艺术形式在20世纪70年代和80年代得到推广。例如，珍妮·海恩的绗缝作品《剥落》，如图1-19所示。

图1-19　《剥落》珍妮·海恩

在美国，芝加哥的朱迪创办了第一个女性艺术项目"女人之家"，与很多艺术家在一起从事纤维艺术工作。贝蒂·格里尔在2003年建立新工艺集体，但是，新工艺是指技术而不是一个团体的代名词。新工艺是女性出于政治目的而延续的，这在很大程度上与后女权主义和其他女权主义运动有关。然而，并非所有的纤维艺术家都是女权主义者。杰曼·格里尔倡导女性和自然、工艺联系起来。她认为，女性的工艺应该在家里完成，因为它是一种生活的艺术，而不是一个画廊或博物馆。艺术家正试图模糊装饰艺术和美术之间的区别。

其他纤维艺术的技术有针织、制毡、编织等，以及各种各样的印染技术。

纤维艺术家们都面临相同的质疑："什么是艺术？"通常，实用品和批量生产的产品，不被认为是纤维艺术品。纤维艺术作品是一种传达某种信息、情感或意义的艺术作品，而不只是材料。

二、中国当代纤维艺术的发展

在继承传统的基础上，近年来，中国现代纤维艺术的发展尤为迅速，已经形成相当的规模。现代纤维艺术不再局限于传统织物的模式，各种技巧、各种手法、各种材质构成其独特的视觉语言及表现手段，特别要指出的是，中国成功地举办了九届"'从洛桑到北京'国际纤维艺术双年展"，参展艺术家来自世界各地，作为文化项目引起了我国文化部的重视和政府的支持。纤维艺术作为一门独立的艺术样式，得到了社会的承认，在中国现代艺术史上占据其应有的一席之地。大量的纤维艺术作品已经成为公共建筑空间中的高雅装饰品。诸多画家、雕塑家、工艺美术家、艺术设计家及艺术院校的师生们纷纷走进纤维

艺术创作的新天地。中国的现代纤维艺术呈现前所未有的繁荣景象。

清华大学美术学院于1985年首先开设了编织壁挂设计制作课，这是中国教育史上在大学开始编织壁挂教学的第一课。2000年，清华大学美术学院纤维艺术工作室正式成立，林乐成教授担任主持人，与张怡庄、蓝素明、洪兴宇三位教师共同承担纤维艺术专业教学、科研及学术交流工作。同年，林乐成教授率先正式招收了纤维艺术研究方向的硕士研究生，这是中国教育史上第一个纤维艺术研究方向的硕士学位教育。纤维艺术工作室实行的艺术与工艺技能合一的教学方针将纯艺术与工艺美术结合起来，在面向国际、面向社会、面向市场的教学、科研、创作等方面的积极探索中，积累了丰富的经验，取得了显著的成果。

1996年，已成功举办了十五届的"洛桑国际纤维艺术双年展"宣布停办，这在某种程度上令国际纤维艺术失去了活动的中心和展示的舞台。清华大学美术学院林乐成教授决然捧起"薪火"。2000年，第一届"从洛桑到北京国际纤维艺术展"在北京开幕，来自世界15个国家怀念洛桑国际纤维艺术双年展的艺术家们纷至沓来，他们为了国际纤维艺术展"从洛桑到北京"这一薪火相传的盛事，自费相聚在北京而欢庆，"构筑明天，构筑美好，相互理解，相互砥砺。"从郑重签下《北京宣言》的那一刻起，北京延续着洛桑，成为世界当代纤维艺术中心。如今，由清华大学美术学院举办的"'从洛桑到北京'国际纤维艺术双年展"已成功举办了九届，参展人数逐届增多，展品风格也更加多样化，逐渐发展成一个意蕴深远的文化艺术交流品牌，一个取得中外艺术家广泛共识的标志，一个中外艺术家在一起相识、相聚、交流、探讨的家园，成为孕育当代纤维艺术佳作的摇篮。

1986年，中国美术学院成立"万曼壁挂研究所"，这是我国第一所在真正意义上从事现当代纤维艺术创作与教学的机构。它由保加利亚功勋艺术家万曼教授(原名马林·瓦尔班诺夫，Maryn Varbanov)创建和执导，1989年由文化部正式命名。1987年，《静则生灵》(谷文达)、《寿》(施慧、朱伟)、《孙子兵法》(梁绍基)三件作品入选瑞士洛桑"第十三届国际壁挂双年展"。万曼壁挂研究室的成立，开辟了一块有别于工艺美术和传统艺术的独立的根据地，构建出实验艺术的一种独特的方案。在万曼的引导下，现代壁挂与其他艺术形式交相融汇，以其包容性和跨界性为艺术开启了崭新的大门。1986年，在万曼的指导下，该学院制作的多幅壁挂作品被选送瑞士"洛桑第十三届国际现代壁挂双年展"，其中谷文达的《静、则、生、灵》，施慧、朱伟的《寿》(见图1-20)，梁绍基的《孙子兵法》三件作品入选。1989年，万曼在北京病逝，"万曼壁挂研究室"的主持工作由万曼的学生卢如来和施慧接替。在众人的探索和努力下，壁挂艺术由墙面走向空间，由传统的毛、麻、棉等纺织纤维走向宣纸、棉线、竹子等更为多元的中国本土材质，甚至涉及塑料、金属、橡胶等现代工业材料和柔性现成品。作品展出的形式多样，不单是悬挂在墙壁上，而是根据空间、展地的不同，将空间和光影纳入作品，形成一种极具空间延展性和视觉丰富性的当代艺术形态。2003年，中国美术学院造型学部以万曼壁挂研究室为学术基地，与雕塑专业相结合，成立了"纤维与空间艺术工作室"，由万曼的学生施慧主持。在继续坚持材料实验的基础上，纤维与空间艺术工作室拓展了材料的范围，呈现了以纤维及其艺术语言为出发点的独特视角：从软材料媒介造型和纤维材质与人类自身的关联的角度，从柔性现成品在现实生活及当下社会消费现象中的境遇等方面来进行教学、研究与创作。在秉持

万曼艺术精神的基础上，施慧、单增所主持的纤维与空间艺术工作室将"软雕塑"与空间概念引入当代雕塑艺术领域，不仅使雕塑艺术在空间、形态以及形式语言上有所突破，也使得传统的惯性思维得以解放。2015年9月，中国美术学院设立雕塑与公共艺术学院，成立纤维艺术系，由施慧教授主持，并且开设了"纤维造型艺术"和"纤维与空间艺术"两个工作室。"纤维造型艺术工作室"借助纤维材料与人类与生俱来的关联以及软材料具有的日常化、都市化、消费性的特征，促进纤维艺术在当代艺术创作中呈现独特的有针对性和批判性的锋芒；"纤维与空间艺术工作室"借助纤维科学，进行跨学科、跨媒材的交互运用，以纤维与科技的融合作为一种新的实践模式与思考，呈现纤维艺术多维性、跨界性、综合性及开拓性的特质。从2013年开始，由中国美术学院主办的"杭州纤维艺术三年展"已举办了两届，它是世界当代艺术家、艺术爱好者和艺术促进单位与时代、历史、城市的公开对话，是世界范围内当代纤维艺术论坛的新坐标，它的持续发展将在世界范围引起文化聚焦。

图1-20　《寿》　施慧、朱伟

随着纤维艺术的普及，各地美术学院和综合类大学的艺术学院陆续成立工作室和纤维艺术专业并出版了大量专业书籍，学生数量日益增多，促进了纤维艺术的迅猛发展，使中国成为世界纤维艺术发展的中心。"纤维艺术"立足于当代文化的立场和问题意识，将材料、人、观念、科技作为一个整体，探讨作品和世界的对应关系和诠释关系，在表达创作者的人文关怀和批判立场的同时，寻求材料艺术性的升华。这种升华伴随21世纪飞速发展的科技和物质材料，最终形成一个富有时代精神特质和未来视角的新的艺术物种。

第四节　纤维艺术与当代艺术的关系

现代纤维艺术迅猛发展，并与当代艺术有着千丝万缕的联系，在这个发展历程中，纤维艺术的范围不断扩大。一直以来，纤维艺术深受女性主义的影响，同时不仅与拼贴艺术有着紧密的联系，还常常被运用在装置艺术中，在大地艺术、高科技和影像技术中也有所体现。

一、纤维艺术与女性主义

20世纪90年代，当代艺术中的女性主义意识已出现并占据主导地位。女性主义艺术(Feminist Art)在西方比较流行。从1969年开始，美国许多女性艺术家组织便开始争取创作作品的权利；1970年，女性艺术家特别委员会在纽约惠特尼成立，随后这些女艺术家在美国艺术博物馆进行游行示威，抗议对女艺术家的疏忽；1972年，洛杉矶女艺术家会议(Los Angeles Council of Women Artists)通过法律手段，抨击该地区美术馆所举办的展览中女性艺术家作品数量过少的不平等现象。当代女性主义艺术力求关注传统艺术，对历史手工产品和装饰艺术重新评价。1970年末，女性艺术家和批评家对关于女性的作品产生了质疑，认为只表达女性生理特征的创作是不可取的。她们认为，女性艺术的本质是社会性而非生物性。美国第一代女性主义批评家露西(Lucy Lippard)提倡女性主义艺术在政治和文化生活中担负职责，主张"我们认为艺术不只是理所应当地表达自己"，它还有一个重要的任务是表达作为一个更大的统一体和共同体中的一分子的自己。1980年以后，女性主义创作出现表达社会观念的新倾向，作品之间的面貌也拉开距离。时至今日，随着社会的发展，女性主义观念已被人们普遍接受，但女性主义的意义并非局限于视觉上。正如我国台湾学者陆蓉之所说："女性主义运动的意义，除了上述美学上的辩证之外，女性主义运动才刚刚开始。在后现代以后，性别研究，包括女性、男性、同性、异性、双性都将是热门课题。"每个人都希望能够按照自己的意愿去生活，然而在现实中往往事与愿违。这些矛盾体都最终体现在作品中。当代艺术家们通过表达的意义，采用不同的材质去表现主题，无论在纤维艺术、女性主义艺术还是在当代艺术领域，都存在表达同一主题时出现的不同观点的情况，艺术家身处不同的社会环境和现实的生活环境，因此每一时期对作品的表达自然会发生转变。

林天苗的作品《缠的扩散》(见图1-21)是在一个很大的房间里，摆放了一张用白色宣纸包裹的床，床头放着枕头和床垫子，在床垫子的上面刺有20 000多根针，这些针排列有序，与白色的墙面形成对比，密密麻麻，这是《缠的扩散》给人的第一印象，这不禁让观者联想到对猎物的捕杀，好像一根根针刺进了动物的皮毛，这些针给观者一种冷漠感，摆脱了上前摸的诱惑感，针的上面系着棉线的白球，这些白球犹如新娘的披纱散落在床的四周，这些小球的数量和针的数量相同，每一根与白球相连的线都系在针眼中，这不禁让观者产生了敬畏之情。这么多小白球都是由创作者缠绕而成，就像纺织机器一样每天重复该动作，体现了一名女性紧张、重复、艰苦和乏味的工作和生活。

图1-21　《缠的扩散》　林天苗

二、纤维艺术与拼贴艺术

拼贴(Collage)艺术是20世纪的一个重要艺术门类。它最常见的方法是把照片、新闻剪报或者其他相对薄的材料裱糊在绘有细节的画布上，也就是用材料在作画，它作为一种表现手法经常应用在现代纤维艺术中。拼贴艺术作为一种理念、一种思维方式和一种态度，常被应用在雕塑、纤维艺术、平面、建筑等领域。拼贴艺术从诞生到现在经历了从现代艺术的发展到后现代艺术的传承这一过程。拼贴的手法最早出现在现代抽象派拼贴绘画作品中，现在的纤维艺术在吸收了现代美术流派中的拼贴绘画以后，逐渐发展成为一种属于自己的新的表现方法。拼贴中的纤维艺术采用多种纺织材料，按照设计图案施工，经常运用剪裁、拼合、粘贴和手工缝补等方法，由于叠压，布料的薄厚程度不同，会产生意外的成形肌理感，在纤维艺术创作中，经常采用这种表现肌理的方法使作品充满生机。

舒尔茨(Joan Schulze)是当今纤维艺术界具有影响力的艺术家之一。她的创作主题不断发生变化。她将好奇心与自信心并存于作品中，并不断探索新的概念。舒尔茨以拼布创作而闻名，她所制作的拼布，实际上就如同拼贴。她的拼贴采用布块及版印技法，具有形式的均衡性与拼贴的间断性，同时又展现了拼布的感性，这恰恰与当代性的感性相吻合。舒尔茨不受特定的限制，而是依靠感觉在创作，即反映了现代生活之分歧性的"拼贴美学"，并且试图在如此技能中，探索和谐与共的凝聚力。舒尔茨的作品《承诺》《晚餐》，分别如图1-22、图1-23所示。

图1-22　《承诺》　舒尔茨　2007年

图1-23　《晚餐》　舒尔茨　2008年

三、纤维艺术与装置艺术

兴起于后现代的装置艺术与纤维艺术是两种不同的艺术形式，在表现手法上不尽相同。近些年，纤维艺术作品已经突破了传统意义上的形式，有朝着装置艺术方向发展的趋势，这使得纤维艺术更具表现力与召唤力。所谓装置艺术(Installation Art)，就是指在特定地点(美术馆和画廊)，为摆放、布置和搭建立体物品而进行的空间构造活动。由于其创作目标是制造某种空间环境，它也被看成一种环境艺术。装置艺术作品在展出时往往会占据一个房间，这既能防止其他作品的影响和干扰，也有利于形成独立的展览氛围。观者置身于这样一个空间里，能在多种感官上受到刺激，由此体会整个艺术的氛围，任何孤立的美术作品都不可能有这样的感染力，这正是装置艺术成为当代艺术主流的原因所在。另外，装置艺术不受其他艺术门类材料的限制。这种广泛性与随意性自由地应用在绘画、雕塑、音乐、录像、摄影、文字等方面，材料可以是金属或钢材等重金属材料，也可以是棉麻、纸等软性纤维材料。

朱金石的作品《船》(见图1-24)，由细竹子、棉线和8000张宣纸组成，长12米，是巨型装置作品，展览时由20多名工人用了整整3天安装完成，可见工作量之大。2013年3月，在香港艺术门画廊与香港置地展览时，作品《船》再度亮相，香港置地行政总裁彭耀佳先生表示十分满意，此艺术品首次在香港展览，这不仅给企业增加了人气，还让观者感受到材料可利用的无限放大性，该作品在整体造型上没有展现船帆、船座椅的细节，而是直接呈现桶形的外观，更能突出当代艺术家对材料的体现，让人把目光全部集中在上万张宣纸上，在视觉上产生直接的冲击力，装置艺术在空间中所营造的立体感具有强大的感染力。

(a)　　　　　　　　　　(b)　　　　　　　　　　(c)

图1-24　《船》　朱金石

希拉·希克斯的装置作品《柔软的支柱》(见图1-25)，将柔软的材料罩在一个柱子上面，观者根本看不到柱子的身影，它被这些用五颜六色的纯色毛线勾结在一起的绳索包裹着，形成柱子的感官外形。

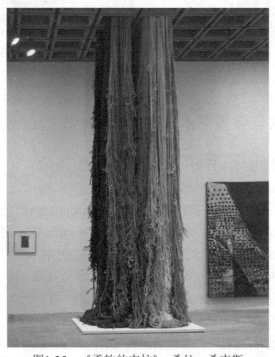

图1-25　《柔软的支柱》　希拉·希克斯

四、纤维艺术与影像艺术

影像艺术是运用摄像机使景物经过光学镜头聚集成像在摄像机器上，经摄像机器的光学转换发出的信号，或静止或运动，最后变成视频信号。影像艺术包含流动影像、图片、新媒体艺术等。早在1960年，西方就有艺术家把这种带有活动影像的装置带到艺术中，就是人们俗称的"Video Art"。这种影像艺术在1980年中后期被传入中国。它的应用与发展跟科技水平有直接的关系，在当代纤维艺术中，这种高科技和影像艺术经常被用到。纤维艺术家把电脑提花、电脑数码打印、化纤等新材料、新手段用到创作中，还有一些艺术家结合"声""光""电"，利用光的照明、吸光和反射营造一种梦幻的效果，三者的结合产生了三维空间感，达到意想不到的视觉效果和空间效果，这种新奇的效果是传统纤维艺术难以达到的，新材料的另类使用使当代纤维艺术呈现百花齐放的局面。

菲利普·比斯利的作品《附生植物的春天》(见图1-26、图1-27)，让人感到很安静，简单的计算机装置和传感器网络能跟踪观众，提供证明我们存在的轻微运动的细小增量，然后反馈给我们，让我们感觉到一种逼真、愉悦的建筑风格。

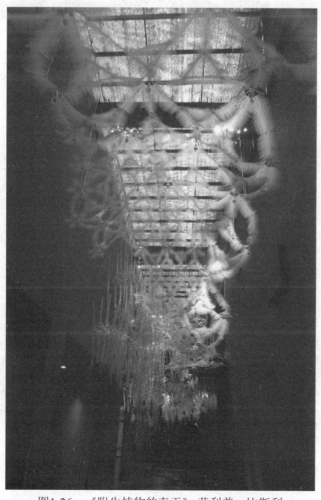

图1-26 《附生植物的春天》 菲利普·比斯利

图1-27 《附生植物的春天》局部

他还创作了另一件作品《大干草垛的面纱》(见图1-28),菲利普把这种大型纺织品称为"土工织物"(Geo-textile)。起初,他与瓦伦先生合作进行实验,研究纺织与建筑的关系,并把它们结合在一起,他不确定能否成功,因此开始了实验性的艺术,主要研究方向是纤维如何能成为建筑或者环境艺术。

图1-28 《大干草垛的面纱》 菲利普·比斯利

第二章
纤维材料与设计

第一节　纤维艺术与纤维材料

一、纤维艺术中材料的含义

每一种艺术形式都有其自身的艺术特点，对于造型艺术来说，材料对于造型与表现起着至关重要的作用，甚至很多艺术门类是以其自身的创作材料命名。例如，油画、版画、水墨画、石塑、木塑、泥雕、陶艺、漆艺、金属艺术等，当然也包括纤维艺术。由此可见材料的重要性，也显示了"材料"这一概念的广阔性。正是这些特性不同的材料，加之不同的处理手法，才形成丰富多彩、形态各异的艺术种类。

我们现在所讲的"纤维艺术"是一个很大的概念，它在传统编织的基础上逐渐发展而来，是指以各类纤维为材料，用编织、缠绕、环结、缝缀、装置等不同的制作与表现手段来塑造平面形象、立体形象或空间装置形象的艺术形式。可以说，纤维艺术是一门材料的艺术。纤维艺术创作离不开材料，纤维材料是纤维艺术创作的物质基础，是纤维艺术这一艺术形式的决定性因素，纤维材料对于纤维艺术的重要性显而易见。纤维艺术是指以各种纤维材料为创作媒材，运用各种工艺技法与制作手段所创造出来的艺术形式。艺术家解勇的作品《今时月，照古人》(见图2-1)，便是以棉纤维为材料结合织绣工艺进行创作的纤维壁饰作品。

从词义上来看，"纤"即细，"维"即联系，所谓"纤维"，是指细而长的丝状物所组成的物质。它可以存在于自然界的种类非常之多，但并不是任何一种纤维都能成为纤维艺术中的材料。对于纤维艺术来说，其材料是按照纤维的性质来界定的。它不仅需要具备纤维的物质特性，还需要适应特定的工艺技法，能够运用于纤维艺术的加工制作，可以通过发挥材料特性形成表达情感的符号，成为创作者发挥创意灵感、表现艺术形态、表达艺术观念的载体。纤维艺术中的纤维材料种类多样、肌理特征丰富、结构形态多样，作为纤维艺术的表现语言具有独特的艺术价值。

(a)　　　　　　　　　　　　　　(b)

图2-1　《今时月，照古人》　解勇

二、纤维艺术的材料类型

现代纤维艺术的材料种类很多，从材料的来源与性质来说，可分为天然纤维材料、化学纤维材料和成品纤维材料三大类。

(一) 天然纤维材料

天然纤维材料是指在自然界中存在、形成和生长的，或者与自然界其他物质共生的，可用于纤维艺术作品的制作与加工的纤维，它是纤维材料的重要来源。天然纤维材料包括动物纤维、植物纤维和矿物纤维，其中在纤维艺术作品的创作与应用中又以动物纤维材料和植物纤维材料为主。

1. 动物纤维

动物纤维是从动物体上获取的纤维，主要成分为角蛋白，包括皮、毛、羽、丝等。不同动物种类的纤维之间的质感、弹性、强力、长度、细度等材质特征具有显著的差异性。在纤维材料的选择与运用上以动物毛发和腺体分泌物这两类纤维材料为主。

毛纤维材料主要包括绵羊毛、山羊毛、骆驼毛、马毛、牦牛毛、兔毛等。

腺体分泌纤维在应用中主要以蚕丝为主，包括桑蚕丝、柞蚕丝、绢丝、蓖麻蚕丝、木薯蚕丝、樟蚕丝、柳蚕丝和天蚕丝等。

动物纤维中以毛纤维和丝纤维最为常见，如刘全华的作品《大地风情-2016》(见图2-2)就是用羊毛编织的壁毯，质感温暖而浑厚。第七届"从洛桑到北京"国际纤维艺术双年展的金奖作品《荷韵》(见图2-3)巧妙地运用真丝进行刺绣，表现了中国水墨意蕴。另外，还有用兽皮进行创作的作品，如《运动中的运动》(见图2-4)是来自拉脱维亚的纤维艺术家帕得瑞斯·萨德雷斯的作品，他将自然蜕落的蛇皮和其他纤维材料如蕾丝、丝袜等组

合在一起，以弯曲吊挂的形式来展示，当观众身处这个作品空间中，能够清晰地看到蛇皮的细致纹理，这种材料的反差使作品形成强烈的对比。

图2-2 《大地风情-2016》刘全华

(a) (b)

图2-3 《荷韵》 洪兴宇、丁剑欣

图2-4 《运动中的运动》 帕得瑞斯·萨德雷斯

2. 植物纤维

植物纤维是指从自然界中各类植物的皮、叶、种子、果实中获取的纤维，可分为韧皮纤维、叶纤维、种子纤维和果实纤维。植物纤维是人类最早适用于生活的一类纤维材料，如新石器时代早期就出现的苇席残片，还有先民利用各种植物的枝条、藤蔓、韧皮、叶片等编织的生活用品等。它的应用范围广泛，至今，在纤维艺术创作和人们的日常生活中仍有大量植物纤维材料的运用。

韧皮纤维存在于一些植物的草本或木本植物的茎秆中，具有发达的韧皮纤维束，这类纤维运用得非常广泛。最为典型的是麻纤维，如亚麻、苎麻、黄麻、大麻、洋麻等。有时也将所有存在于植物韧皮部(除木质部以外)的纤维统称为韧皮纤维，包括各种蔓草类，如龙须草、蒲草、乌拉草；葛纤维、藤纤维、柳纤维、棕纤维、竹纤维；玉米皮、桑皮、香蕉茎和罗布麻等。

种子纤维是指从一些植物种子的表皮提取的纤维或直接使用的纤维材料，如常见的棉花，还有木棉种子、杨柳种子等。

叶纤维是指从一些植物的叶片、叶脉或叶鞘中取得的纤维或直接使用的纤维材料，如剑麻、蕉麻、兰麻等。

果实纤维是指从一些植物的果实中取得的纤维或直接使用的纤维材料，如椰子纤维。

白鑫的作品《春华秋实》(见图2-5)是以玉米皮和叶脉为主要材料进行创作的作品。曾丽思的作品《豆蔻年华》(见图2-6)是直接运用植物种子进行创作的作品，将我们生活中常

见的五谷杂粮作为基本元素,按照颗粒大小与颜色进行排列,组成一幅抽象形态的画面。勾立鹏的作品《婚礼之后》(见图2-7)则是运用天然的玫瑰花瓣作为主要材料,将玫瑰花晾晒后呈现深浅不同的颜色,按照一定的规则进行有序排列,理性中带有浪漫,站在作品前观赏仿佛能闻到花香一般。刘君的作品《伤秋》(见图2-8)运用多种天然纤维材料,将椰壳、麻绳、枯树枝、棉线等植物纤维组合成一件超大尺寸的衣服造型,由一根天然木棍支撑悬吊在空中。荷兰设计师托德·伯恩切的植物纤维展示系列中的多件作品均是以天然植物纤维为材料,包括麻纤维、棉纤维、椰子纤维等,如图2-9所示。

图2-5　《春华秋实》　白鑫

图2-6　《豆蔻年华》　曾丽思

图2-7 《婚礼之后》 勾立鹏

图2-8 《伤秋》 刘君

图2-9 植物纤维展示 托德·伯恩切 荷兰

3. 矿物纤维

矿物纤维是指从纤维状结构的矿物岩石中获得的纤维材料，主要成分是无机物，如二氧化硅、氧化铝、氧化镁等氧化物，故又称为天然无机纤维，为无机金属硅酸盐类，其主要来源为各类石棉，如温石棉、青石棉、岩棉纤维等。矿物纤维在造纸方面有所应用，以往的造纸原料主要是植物纤维，出于对生态环境的保护，某些矿物纤维代替或部分代替植物纤维进行应用具有积极的意义，如海泡石纤维、石膏纤维等。

（二）化学纤维材料

化学纤维是以天然高分子化合物或人工合成的高分子化合物为原料，经过化学制造和机械加工处理等工序制得，从而获得具有纺织性能的纤维。化学纤维材料包括再生纤维、合成纤维、半合成纤维和无机纤维等。在纺织材料学中，是这样定义的：再生纤维（见图2-10）是指以天然高聚物为原料，经过化学处理、机械加工并净化后制成的纤维。合成纤维（见图2-11、图2-12）是指以石油、煤及一些农副产品为原料，经化学合成为高聚物，如聚酯纤维。无机纤维（见图2-13）是指以天然无机物为原料经人工抽丝或炭化制成的纤维。

化学纤维的种类繁多，合理运用可以创作出形式丰富的作品。如姜然的作品《蓝色幻想曲》（见图2-14）运用半透明的纺织材料，通过抽纱、缠绕、缝缀等创作技法，表现有差别的质感的效果，形成柔软与坚硬、平面与立体的对比。不同的面料处理方法使其色彩和质地都发生了差异性的改变。温秀的作品《春暖花开》（见图2-15）综合运用多种化学纤维材料，包括彩色弹性纤维、涤纶、丙纶等，结合缝缀、粘贴、叠加、缠绕等制作手法来进行创作。这些材料的有机组合与相互照应，可以协调画面的整体造型与构图。

图2-10 再生纤维

图2-11 合成长纤维

图2-12 合成短纤维

图2-13 无机纤维

图2-14 《蓝色幻想曲》 姜然

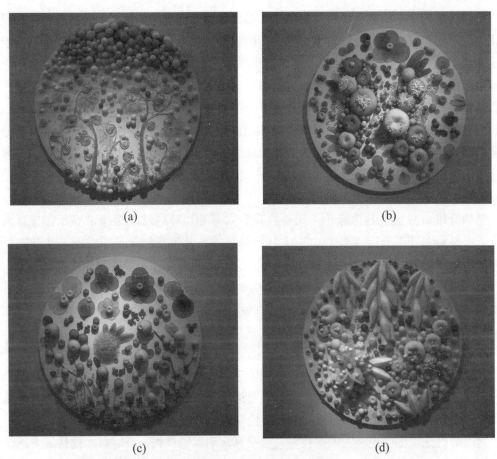

图2-15 《春暖花开》 温秀

1. 再生纤维

再生纤维的生产方式受到蚕吐丝的启发，以天然高分子化合物为原料，经化学加工、纺丝处理而制得，也称人造纤维。它可分为再生纤维素纤维、纤维素酯纤维、再生蛋白质纤维三大类。

再生纤维素纤维是以天然纤维素为原料，如木材、棉短绒、甘蔗粕麦秆、芦苇等制成，但物理结构有所改变。纤维素酯纤维也是以纤维素为原料，羊毛、蚕丝等天然蛋白质经酯化后纺丝制成的性质类似羊毛的纤维，但纤维的化学组成与原料不同。再生蛋白质纤维是指用天然蛋白质产品如乳酪素(奶蛋白)纤维、大豆(蛋白)纤维、花生(蛋白)纤维等经过提纯、溶解、抽丝制成的纤维。

再生纤维的主要品种有粘胶纤维、醋酯纤维、铜氨纤维等。

粘胶纤维是最重要的一种再生纤维，其运用最为广泛。普通粘胶纤维，包括棉型、长丝型和毛型，俗称人造棉、人造丝、人造毛，我们所说的真丝棉、冰丝都属于这类，它是以天然纤维如棉短绒、木材为原料优化制成的。它的质地柔软、光滑，具有非常好的吸湿性、透气性和染色性，所以粘胶纤维相对于天然的棉纤维来说，可以达到色彩更丰富、更艳丽的视觉效果。

富强纤维是变形的粘胶纤维，也称虎木棉、强力人造棉。相对于普通粘胶纤维来说，其纤维的勾结强度较高、脆性较小，弹性、抗皱性、耐碱性都较好，所以它属于高性能粘胶纤维。

醋酯纤维是将棉短绒在以冰醋酸为主的试剂中醋化形成纤维素醋酸酯。它的纤维密度大至没有空隙，拉伸纤维可增加强度。

铜氨纤维是采用氢氧化四氨合铜溶液作为溶剂，将棉短绒溶解成浆液纺丝制得的人造丝。铜氨纤维的质地和手感类似天然蚕丝纤维，丝质精细，柔韧性好，具有弹性和悬垂性，其他性质类似粘胶纤维。

2. 合成纤维

聚酯纤维，我国称其为涤纶，国外称其为大可纶、特利纶、帝特纶等。它具有高强度、耐磨性好且不易变形等特点。由于其原料易得并具有多种优质的性能，在合成纤维中的使用最为广泛。

聚酰胺纤维，即锦纶、尼龙，也称其为耐纶、卡普纶、阿米纶等，是世界上最早的合成纤维品种。它的化学结构与蚕丝相似，纤维强度高、耐磨性好，但耐热性、耐光性较差，也容易产生静电。

丙烯腈纤维，即腈纶，国外称其为奥纶、考特尔、德拉纶等。它的短纤维与羊毛相似，质地柔软、蓬松、卷曲，又被称为合成羊毛、人造毛。它具有良好的保暖性且不易老化，可作为羊毛的代用品或与羊毛混纺被大量运用于编织作品中，其润湿性比羊毛纤维要好，可达到色彩的明亮艳丽，可以与羊毛的色调互为补充。

聚丙烯纤维，即丙纶，它的弹性好，强度高，耐腐蚀性强，有时可以代替麻类纤维用于制作绳索。它的突出的特点是质地轻，与其他化学纤维相比，同等重量的丙纶能够达到更大的覆盖面积，所以常被用于制作大面积的地毯，也可以与羊毛、棉或粘纤等混纺使用。

聚氯乙烯纤维，即氯纶，国外称其为天美龙、罗维尔。它的耐腐蚀性强、阻燃、隔音性好，且绝热，故保温性很强。

聚乙烯醇缩醛纤维，即维纶，也叫维尼纶。它的性能与天然棉纤维相近，故有"合成棉花"之称。在合成纤维中它的吸湿性最强，化学稳定性好，耐碱性佳。它的缺点是弹性差，织物容易起皱，且染色性能较差，没有腈纶那样丰富且鲜艳的颜色。

弹性纤维是指具有高断裂伸长、低模量和高回弹性的合成纤维。它的种类很多，包括聚氨酯弹性纤维、聚烯烃弹性纤维、二烯类弹性纤维、弹性多聚酯纤维等。目前在市场上应用最广泛的是聚氨基甲酸酯纤维，又称聚氨酯弹性纤维，简称氨纶，是一种超高弹性纤维。国外的斯潘达克斯，就是我们平常所说的"莱卡"，由美国杜邦公司首先引入商业用途并进行工业化，之后世界各国均有生产，成为近些年发展最快的一种合成纤维。氨纶一般不单独使用，通常会加入大量的其他纤维如棉纤维、聚酯纤维等混纺。氨纶的耐化学性较好，且染色性能好，可以得到丰富的色彩。弹性纤维以其高强度的弹性特征受到艺术家的喜爱，在纤维艺术作品的创作中可以实现夸张多变的空间造型。李宇阳的作品《简艺》(见图2-16)便是利用弹性纤维的可塑性进行拉伸塑形，配合亚克力框架去体现作品的通透感、运动感及空间感，强调从平面到立体再到空间，从空间到意识，又将这种意识上升到

精神层面。现代纤维艺术在材料运用上受到现代科技成果的影响，发展至今已成为一种丰富的艺术形式。

图2-16　《简艺》　李宇阳

3. 无机纤维

无机纤维包括金属纤维、玻璃纤维、陶瓷纤维、硼纤维、碳纤维等。这类纤维材料具有高强度、高韧性、耐高温、耐腐蚀、防火、绝缘等特性，除了视觉表现性以外，在现实应用中还具有一定的功能性。

上述再生纤维与合成纤维是目前在纤维艺术创作中，尤其在平面或立体的织物构成组织中较为常见和适用的化学纤维材料。另外，很多有机材料与无机材料呈现线型纤维状态，也可以被用于纤维艺术的创作中。比如塑料、橡胶、树脂、木材等线型材料和热变形材料，以及金属丝线、玻璃纤维线材、陶瓷纤维线材。这类材料(尤其是无机材料)在以往纤维艺术创作中所占的比重虽然不是很大，但经过艺术家的巧妙构思与合理运用，可以呈现耳目一新的视觉效果。如度部裕子的作品《神的指纹》(见图2-17)便是以金线、银线和铜线为材料，构成富有光泽感的丰富肌理。吕越的作品《阴阳两谐》(见图2-18)是对黑白两色金属扣加以改造而形成的立体作品，是利用金属纤维的材料质感突出作品的效果。

图2-17 《神的指纹》 度部裕子　　　　图2-18 《阴阳两谐》 吕越

化学纤维材料在现代纤维艺术中的应用与科技的进步密切相关，随着现代科学技术的迅速发展，化学纤维材料越来越多地被选择和使用。除了常见的化学纤维材料，越来越多的高科技合成纤维如碳纤维、光导纤维、防火纤维、纳米纤维、热敏纤维等新型纤维材料不断涌现，这些新型纤维材料以其自身所特有的性能扩大了纤维艺术创作的材料选择范围，扩展了现代纤维艺术的材料领域。

(三) 成品纤维材料

这里的成品纤维材料是指可用于纤维艺术创作的各种实物现成品材料，可直接使用或者再利用，它区别于一般概念的工业现成品，此时的成品材料，作为纤维艺术作品的材料元素，已经消解或去除其作为产品时的使用功能，而被赋予新的形式特征和艺术价值。

将现实生活中的纤维现成品通过相应的创作手段，包括悬吊、堆积、并置、拆解、剪切、拼装、包裹、重组等手法，或者将这些手法交叉运用，呈现看似熟悉、亲切却焕然一新的艺术形式。

根据成品材料在纤维艺术作品中所呈现的形式，可以将成品纤维材料分为直接运用的成品纤维材料和改造后的成品纤维材料两大类。

1. 直接运用的成品纤维材料

将日常生活中的现成品以某种展示手段或陈列方式直接运用于纤维艺术作品的创作中，即直接运用的成品纤维材料，其作为创作媒材，直观且真实。艺术家将这些材料直接用于纤维艺术作品中，去表达艺术与生活的关系。如王建的作品《子曰》(见图2-19)所使用的干燥剂，胡玥的作品《春花秋月》(见图2-20)所使用的一次性勺子，以及作品《佛》(见图2-21)所使用的钢丝球，都是源自日常生活中常见的现成品，这些现成品通过作者的巧妙设计与创作，呈现崭新的面貌。

图2-19 《子曰》 王建　　　　　图2-20 《春花秋月》 胡玥

图2-21 《佛》 王可、曹田泉、王远、刘悦

2. 改造后的成品纤维材料

改造后的成品纤维材料是指将生活中的实物现成品通过某种改造手段进行再次加工制作，或融入新的元素，出现另外一种全新的物品或形式，再将其运用到纤维艺术的创作中。如王东的作品《水中菊》(见图2-22)选用的材料是我们生活中常见的毛笔，巧妙地运用毛笔前端炸开的造型并固定在透明的有机玻璃板上，从背面观看仿若在水中盛开的菊花。常洁的作品《皮影》(见图2-23)选用的材料是我们熟悉的磁带，将其编织成一件中国古代服饰悬挂于空间之中。又如马平的作品《翔之欲》(见图2-24、图2-25)选用的材料是扇形的传统盘扣，将不同颜色的盘扣叠加缝缀，并与其他纤维材料组合成一幅抽象作品。

图2-22 《水中菊》 王东

图2-23 《皮影》 常洁

图2-24 《翔之欲》(局部) 马平

图2-25 《翔之欲》 马平

成品纤维材料的使用,拓展了纤维材料的范畴,增加了作品的想象力,强化了作品的表现力。艺术家创作后的成品纤维材料,从生活中单纯的现成品演变成表达艺术的精神符号。

现成品材料转化为纤维艺术品,打破了纤维材料与工业材料、艺术创作与日常生活的界限,形成一个全新的艺术语境。对于这类作品,需要在现代社会与文化背景下去解读成品纤维材料在作品运用中所产生的深层内涵与意义。

三、主要纤维材料的性能与特点

在各类纤维材料中,天然纤维材料以其自然、质朴、亲和的天然属性自古就与人类相伴,从物质使用到文化精神都处于重要的地位,至今在纤维艺术创作中仍发挥着丰富的表现力。其中,棉、麻、丝、毛是天然纤维材料中较为常见的几种材料,它们具有不同的结构特征,展现了独特的材料语言。

(一) 羊毛纤维

在动物毛纤维中,羊毛纤维(见图2-26)是纤维艺术创作中使用量最大的一种天然纤维材料,尤其在编织工艺中较为常用,具有温暖、厚重的质感,是非常理想和适用的编织原材料。

羊毛纤维是天然蛋白质纤维,纤维细软且富有良好的弹性,强韧耐磨。羊毛本色呈乳白色或白色,纤维经疏纺捻纱后更易于染色,染色后的色彩柔和、沉稳。王雅琳的羊毛制品,如图2-27所示。

图2-26 羊毛纤维

图2-27 羊毛制品 王雅琳

按照品种，羊毛纤维可包括绵羊毛和山羊毛，尤其以绵羊毛最为常用。绵羊毛包括粗绵羊毛、细绵羊毛和超细绵羊毛。山羊毛包括山羊毛、山羊绒、安哥拉山羊毛和杂交种山羊毛。

按照纤维粗细和组织结构，羊毛纤维分为发毛和绒毛，包括细绒毛、粗绒毛、刚毛、发毛、两型毛等。

按照纤维类型，羊毛纤维可分为同质毛和异质毛。同质毛是指毛被中仅含有同一粗细类型的毛。异质毛是指毛被中兼含有绒毛、发毛和死毛等不同类型的毛。我国土种绵羊毛和山羊毛都属于异质毛。

羊毛纤维表面有鳞片层，纤维的抱合性好，使羊毛纤维具有特殊的缩绒性，还能保护羊毛不受外界条件的影响而引起性质变化。这是羊毛的重要特性之一，通过缩绒，可提高织物的厚实度和紧密度，能够产生整齐的绒面，从而形成优美的外观、丰满的质感，还能提高保暖性。羊毛具有天然卷曲性，呈波浪形卷曲，纤维越细，卷曲度越大，即卷曲越密。卷曲是羊毛重要的特质，能够使羊毛保持良好的弹性和柔软度。它还具有良好的保暖性、吸湿性、抗皱性、可塑性和悬垂性，纤维间蓬松有空隙，这些特性有利于艺术家进行造型的塑造和定型。但由于其良好的吸湿性和蛋白质纤维成分，羊毛容易受到虫蛀和发生霉变，对于羊毛织物的保存需要一定的特殊条件。姜然、李大鹏的作品《谁与共孤光》，如图2-28所示。

图2-28　《谁与共孤光》　姜然、李大鹏

(二) 蚕丝纤维

蚕丝是蚕吐丝而得到的动物纤维，是天然纤维中唯一可供纺织使用的天然长丝。它与羊毛纤维一样，是人类较早利用的动物纤维，并且在传统纤维材料的运用中占据很大比重。蚕丝纤维(见图2-29)是高档的天然纤维材料，以其莹润的光泽、雅致的色彩、轻盈的质地、柔软的触感，一直被奉为纤维中的珍品，有"纤维皇后""纤维女王"的美誉，由于蚕丝纤维的价值高和不易得，也被称为"陆上珍珠"。

图2-29　蚕丝纤维

我国丝织品的发展历史悠久，我国自古以来便是丝绸之乡，也是世界上最早发明丝织技艺的国家。我国古代对蚕桑业非常重视，使蚕丝材料得以广泛应用。我国从植桑、养蚕、缫丝、织绸到丝织品的应用都早于其他国家。著名的"丝绸之路"对于东西方经济、文化的交流产生了推动作用，对世界丝织业的发展产生了深远的影响。

李秀芳的作品《柜子》，如图2-30所示。

图2-30　《柜子》　李秀芳

蚕丝纤维主要分为家蚕丝和野蚕丝两大类。家蚕丝，即桑蚕丝，是高级的纤维材料，在应用中占主导地位。野蚕丝的种类很多，主要包括柞蚕丝、蓖麻蚕丝、樟蚕丝、天蚕丝等。

蚕丝纤维为蛋白质纤维，主要由丝素和丝胶组成，含有色素、蜡质、无机物等少量杂质。蛋白质纤维氨基酸的分子结构中大多含有亲水性的基团，因此蚕丝纤维具有良好的吸湿性、散湿性、透气性和抗静电性，相互摩擦时具有独特的"丝鸣"特征。蚕丝纤维耐弱酸、弱碱，具有较好的保暖性和凉爽性，保暖性仅次于羊毛，耐热性优于羊毛，但不如棉、麻纤维。

蚕丝纤维表面光滑、截面呈近似三角形以及纤维层状排列结构等因素使蚕丝纤维与其他纤维相比有较强的反射光，呈现独特的光泽感、质地柔和细腻。

蚕丝纤维的颜色通常有白色、黄色、淡褐色、淡绿色和淡红色等，其中尤以白色和淡褐色最为常见。桑蚕丝多数为白色，光泽柔和，手感柔软；柞蚕丝多数为淡褐色，弹性良好，光感强。蚕丝纤维的颜色是由丝胶中所含色素决定的。如丝身洁白则表明丝身柔软、表面清洁，含丝胶量少，强力和耐磨性较差；丝身带黄，光泽柔和则表明丝胶含量较多。

蚕丝纤维的染色性能良好，可以使用多种媒染剂染色，色泽鲜明、优美、细腻。它的结构轻巧、强度高、能透气，属于生物灵感型复合材料。但蚕丝纤维的耐光性很差，其中柞蚕丝比桑蚕丝的耐光性要好。长期在日光下暴晒，蚕丝纤维容易泛黄且弹力容易受损引起脆化。蚕丝织物不耐洗涤，不耐氧化，洗涤、日晒都容易造成褪色，而且容易起皱，这些特性使得蚕丝制品不适合劳动者使用，古时候曾为贵族阶级所专用，所以其自身带有华丽富贵的象征意义。

丝织品的种类繁多，如丝、绮、锦、绢、缎、绫、罗等，其色泽艳丽、纹样精美、品质精湛，不仅实用功能强，而且它本身具有很高的艺术价值。蚕丝纤维柔软，富有弹性和韧性，具有很强的可塑性，在编织丝毯和作品创作中能表现出丰富的"性格特点"。

李薇的作品《清·远·静》，如图2-31所示。

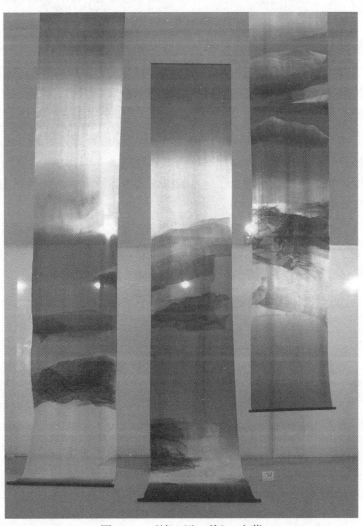

图2-31　《清·远·静》　李薇

(三) 棉纤维

棉纤维(见图2-32)在各类纤维材料中占有重要的地位，无论是在以实用为主的纺织领域，还是在壁毯编织等纤维艺术作品的创作中，它都被广泛、大量地运用。我国是世界上主要的产棉国之一，棉花种植几乎遍及全国各地，棉纤维因易加工、产量高、价格低深得人们的喜爱，是应用得最为广泛的一种纤维材料。棉纤维的亲和力强，与人的皮肤接触时没有任何刺激性，且具有良好的吸湿性、透气性和保暖性，成为纺织业的重要原料。

图2-32 棉纤维

棉纤维属于天然植物纤维中的种子纤维，是锦葵科棉属植物的种子上被覆的纤维，由棉花种子上滋生的表皮细胞发育而成。棉纤维主要由纤维素组成，另外附有少量果胶质、含氮物和蜡状物等物质，称为伴生物，伴生物对纺纱、漂练、印染、加工等工艺均有影响。棉纤维具有吸湿性强、缩水率较大、不耐酸、较耐碱、不耐霉菌等特点。棉纤维结实耐用、耐高温、耐腐蚀，但长时间的高温与暴晒容易使棉纤维的强力下降，逐渐氧化。

根据棉纤维的长短和粗细度，可将棉纤维分为长绒棉、细绒棉和粗绒棉三类。一般来说，棉纤维的长度越长、长度的整齐度越高、短绒越少，则可纺的纱越细、条干越均匀、强度越大，且表面光洁、毛羽少。

棉纤维的特点使其纺成的纱线具有捻度高、拉力强、弹性好等特性，棉线作为壁毯等织物的辅助材料和编织原料被大量使用。在现代纤维艺术的创作中，棉纤维材料以其自然、温和、亲切、和谐的"性格特点"一直被很多艺术家所青睐。如吴帆的作品《节气系列——春分》，如图2-33所示。

图2-33 《节气系列——春分》 吴帆

(四) 麻纤维

人类很早就懂得在生产和生活中利用麻纤维(见图2-34)，在新石器时期的陶器上就已经有麻布印纹的存在，麻纤维在纤维艺术的创作中一直受到艺术家的青睐。

图2-34 麻纤维

麻纤维指的是从各种麻类植物中取得的纤维的总称，包括一年生或多年生草本双子叶植物皮层的韧皮纤维和单子叶植物的叶纤维。主要的麻纤维作物包括苎麻(白麻)、大麻(汉麻)、黄麻、青麻(苘麻)、亚麻、罗布麻和洋麻(槿麻、红麻)等。各类麻纤维的特点有所不同，在纤维艺术作品的创作中也会根据麻的不同质地，选用不同的麻纤维。如以苎麻、亚麻、罗布麻等为原料制成的细麻布、夏布，具有较为轻盈、薄透的质感；以黄麻、洋麻等为材料制作出的作品大多较为粗犷、厚重。

麻纤维的基本化学成分是纤维素，还有少量"胶质"成分。它的形态结构呈扁管形，细胞两端封闭且有中腔，纤维表面有横节或纵向纹路，不同种类的麻的横截面的形状各异，多数呈腰圆形、三角形或多角形。麻纤维是天然纤维中强度最大、伸长最小的纤维，强力大、质地轻而且不容易腐烂。麻纤维具有吸湿能力强、散湿速度快、透气性好、传热和导热的速度快、静电少、耐弱碱的特点，对细菌和腐蚀的抵抗性很强，能够防虫防霉。

麻纤维的色泽质朴自然，质地既有力度又有柔度，用麻纤维进行纤维艺术创作，能够给人带来原始、古朴、雅拙、粗犷、豪爽等强烈的视觉效果和心理感受，体现植物纤维的生命力和自然生长的气息。如李大鹏的作品《生命的栖居地》(见图2-35)、Mami Matsutani的作品《捆绑、悬挂，无法逃脱》(见图2-36)。

图2-35　《生命的栖居地》　李大鹏

图2-36　《捆绑、悬挂，无法逃脱》　Mami Matsutani

第二节　纤维材料的发展与运用

纤维艺术是一门既古老又年轻的艺术形式，它既具有传统性，又具有现代性。它的传统性体现在：我们的祖先在古老久远的年代便开始利用纤维材料进行生活、生产与装饰，其中充满了强烈的人文色彩。它的现代性体现在：纤维艺术在社会文化发展的背景下伴随现代艺术的兴起而逐渐兴盛。很多现代艺术家不再局限于传统的表现形式，而是通过材料激发灵感，在创作中用各种各样的纤维材料进行淋漓尽致的表达。在科技迅猛发展的信息时代，科技拓展了纤维艺术的发展空间，艺术家能够在更大的范围探索艺术与科技的结合，高科技新型纤维材料的开发与创新使纤维材料呈现多元化的面貌。本节从纤维艺术的发展历程看纤维材料的运用，并从传统纤维材料、现代纤维材料、当代创新性的纤维材料三方面去探讨。

一、传统纤维材料

传统纤维材料主要以天然的动物、植物纤维为主，常见的有棉、麻、毛、丝等。

人类认识纤维材料并运用纤维材料的历史非常悠久，甚至早于绘画与文字的创造，最早可以追溯到旧石器时期。远古时期的织物具有功能性和实用性。古人运用植物的韧皮、茎叶、枝条来搓制绳索、编结采集所用的网兜和筐篓，织制铺坐所用的蒲团席子，运用植物的棉麻以及动物的皮毛编织织物用以御寒蔽体。此时的纤维材料完全来自生活，当然，这时并没有"纤维艺术"这个词汇，人们也不知道这些用于生活、生产以及装饰的物质已经属于纤维材料的范畴，但纤维材料从古至今都没有离开人类的生活。艺术与生活密不可分，艺术从丰富的生活经验中衍生。

编织与纺织技术是从"结绳记事"这种简单的编结技术开始的，随后出现了具有装饰风格的织物。据史料记载，早于金字塔与巴比伦神庙，在四千年前的古埃及和巴比伦就已经出现了制作精良的羊毛编织壁毯。在我国新疆古楼兰遗址中也发现了迄今为止出土时间最早的彩色毛织物，奔马图案的编织工艺细腻、精湛。东晋彩色狮纹毯是新疆楼兰故城以北考古发现的又一织物，如图2-37所示。

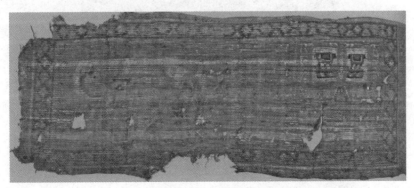

图2-37　东晋织物

随着社会的进步,生产力水平逐步提高,手工业得到发展,棉、麻、丝、毛等纤维材料以其特有的亲和力,成为生活中必不可少的物质与精神依托,它浓缩了先人最真实的生活,承载着社会文化与历史的轨迹,并在其中寄托着人类的精神与情感。

二、现代纤维艺术与纤维材料

现代纤维艺术产生的背景是欧洲的工业革命,并在工业化时代进入一个崭新的发展阶段。在新的历史时期,社会发生了巨大变革,人们的思想观念与审美意识也发生了深刻的转变。在经历了"艺术与手工艺运动"和"新艺术运动"之后,被誉为"现代艺术设计摇篮"的包豪斯学院创立,它倡导物质与精神相结合,工艺技巧与艺术思想相结合。世界上最早的、最系统的纤维艺术教育就是在包豪斯学院开始的,它也是最早对纤维艺术的现代理念进行探索的机构。包豪斯学院在编织艺术与纺织设计方面具有独到的见解和追求,非常重视材料及其质感的研究和实践,其纺织工作室的成绩极为突出。它不仅在壁毯图案编织风格上完全不同于以往,而且在纤维材料的研究与运用方面突破了传统概念,着力于新型纤维材料与编织肌理的探索,打破了以往传统壁毯编织对绘画的复制模式,倡导艺术家直接面对纤维材料获取创作灵感,重视对纤维材料自身特性的挖掘,使艺术家在思想意识方面获得了解放,开创了现代纤维艺术的新纪元。冈特·丝特尔策尔最具代表性的纤维编织作品,如图2-38所示。

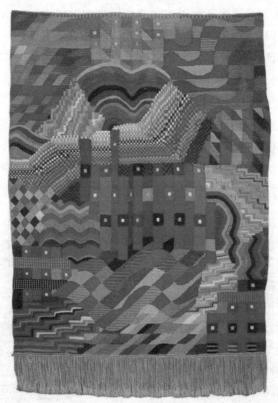

图2-38 壁毯设计(1926—1927年) 冈特·丝特尔策尔

现代纤维艺术的真正复兴，实际上是从20世纪60年代开始的，法国著名壁毯艺术家让·吕尔萨发起的一系列组织活动，对现代纤维艺术的发展产生了巨大的影响。在让·吕尔萨的倡导和努力下，瑞士洛桑政府、洛桑古代博物馆和法国文化部共同创办了"国际传统与现代壁挂艺术中心"(International Center Ancient and Modern Tapestry, ICAMT)，并于1962年在瑞士洛桑创办了"洛桑国际壁毯艺术双年展"(International Biennial of Tapestry Lausanne)，虽然以"壁毯"命名，但展览逐渐从传统壁毯拓展为更丰富的表现内容，不局限于传统的材料和工艺，将关注的重点放在开发新材料、新技法、新语言上，注重挖掘纤维材料的个性，在创作中增强材料的表现力和可塑性，强调纤维材料呈现的肌理和质感，被认为是现代纤维艺术发展的重要转折点。如玛格达莲娜·阿巴康诺维奇的大型立体作品《阿巴康系列》便突破了传统概念，以其粗犷的肌理和厚重的造型在壁毯艺术双年展中展出，成为纤维艺术发展的一次重要突破，如图2-39所示。

图2-39 《阿巴康系列》之一 玛格达莲娜·阿巴康诺维奇

在中国纤维艺术的发展中,纤维材料的运用同样经历了从简单到丰富,从传统的编织材料到多元的综合材料的过程。在这个过程中,清华大学美术学院(原中央工艺美术学院)的林乐成教授及其团队对于现代纤维艺术的发展起到举足轻重的作用。林乐成教授在推动中国纤维艺术发展的很多方面都开创先河,于1985年在中央工艺美术学院第一次开设了壁挂编织设计课,于1998年第一次面向全国招收了纤维艺术方向的硕士研究生,于2000年第一次在清华大学美术学院创建纤维艺术工作室,带领学生进行专业化的纤维艺术研究和创作。林乐成教授的作品《长风几万里》,如图2-40所示。

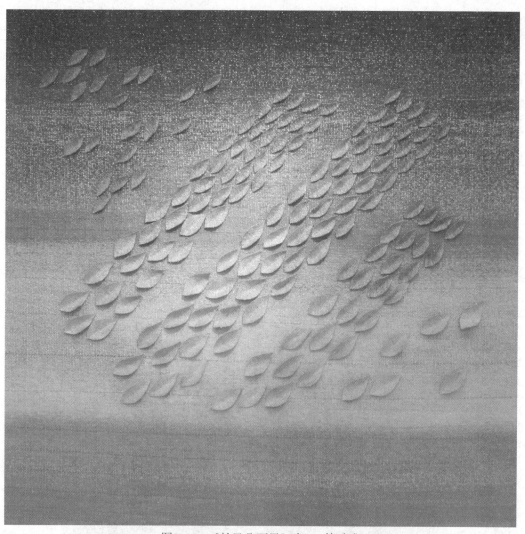

图2-40 《长风几万里》之一 林乐成

纤维综合材料真正地、全面地得到发展是从2000年的"从洛桑到北京"国际纤维艺术双年展的举办开始,该展览延续了"洛桑国际壁毯艺术双年展"的精神,吸引了世界各地的艺术家参与,现在已经成为世界上现代纤维艺术最大的交流平台和展示中心,促进了各国纤维艺术家之间的交流。通过展览的名称,我们可以看出纤维材料的变化趋势。至此,现代纤维艺术的材料已经超出传统纤维材料的一般概念,其范畴非常宽泛,除了常见的传

统纤维材料外，我们在生活中可以发现、挖掘各类可以利用的纤维综合材料去进行创作。随着科技的飞速进步，各种新材料的开发和运用使其范围有了极大的拓展，使现代纤维材料与纤维艺术呈现多元化的发展趋势。

在"从洛桑到北京"国际纤维艺术双年展这个平台上，来自世界的不同国家、不同民族、不同文化的交流，以及越来越多的跨界艺术家的参与，使传统纤维材料的个性不断被挖掘，新型纤维材料不断被开发，不断赋予材料新的语言。岳嵩的作品《你和我》(见图2-41)巧妙地运用了一种独特的新型纤维材料，由此斩获第六届"从洛桑到北京"国际纤维艺术双年展的金奖。各国艺术家在不断探索纤维材料的艺术表现语言的过程中，更加主动、自由地表现材料的个性，使纤维艺术的语言范围拓宽，使构成形式更加多元化。同时，开放、包容的艺术氛围也激发了艺术家无限的想象力与创造力，在对材料进行加工处理和再创造的过程中，纤维材料已经不是原来单纯意义上的物质材料，而是被赋予特定的情感因素，具有实验性、综合性、观念性等特征的纤维材料为纤维艺术注入了新的内涵与价值，现代纤维艺术进入一个全新的发展时期。

图2-41 《你和我》 岳嵩

三、纤维材料的表现与创新

纤维材料对于纤维艺术家的创作是至关重要的，纤维艺术家在选择特定的纤维材料之后，不仅要体现纤维材料自身的美感，还要在加工、改造、组合中发挥纤维材料新的美感。这就需要纤维艺术家在生活与创作中不断地细心观察，善于发现材料，能够根据纤维的特性利用材料，进而能够改造材料、创造材料。

纤维材料的创新是进行纤维艺术创作的一种直观且重要的手段。尼跃红教授在谈到纤维艺术创作时指出："纤维艺术最本质的特点就是创新，不创新，纤维艺术就没有生命力。我们对纤维艺术概念的界定，是一种开放的态度，不是封闭的。大家在进行创作的时候，都是用新的概念、新的认识来做纤维艺术，使用的材料不断地翻新，形式不断地变化。"著名雕塑家吕品昌提出，"要将技术理性所遮蔽的材料自身的丰富品质和潜能充分发挥出来"。我们需要在广泛研究、充分认识纤维材料的自然特性的基础上，深入挖掘纤维材料的特质。这不仅需要理性的审美判断与经验，还需要艺术家在面对一种纤维材料时所带来的直觉与灵感，利用纤维材料的可塑性，充分发挥想象力，培养对纤维材料多方位的创意思维。

人类文明从石器时代、青铜时代走入工业时代，直到迈入当代文明的高分子时代，犹如一部材料变革史。我们如今生活在一个缤纷炫目的信息时代，科学技术的飞速进步，工业生产的迅猛发展，给社会经济和日常生活带来巨大的变革，对于艺术创作来说，最直接的影响便是对于新型纤维材料的创新。高科技成果为我们提供了技术支持，使可以选择和利用的纤维材料变得更为丰富，也为艺术家的创作带来了更多的灵感与启发。大量新型材料不断地涌现，光导纤维、纳米纤维、热传导纤维等新型材料的出现为艺术创作提供了更广阔的空间。如第九届"从洛桑到北京"国际纤维艺术双年展的金奖作品《象外》(见图2-42)就是将化学纤维、金属纤维、LED灯等多种现代纤维材料重新组织设计，形成一组极具科技感的纤维作品，展示出独特的视觉景观。再如卡罗·贝尔纳迪尼运用在建筑中的光纤作品(见图2-43、图2-44)，以及陶肖明与任光辉的作品《光纤1号》(见图2-45)，都是以光导纤维为主要材料进行的创作。达·芬奇曾说："艺术借助科技的翅膀才能高飞。"加强对艺术与技术相结合的探索，努力挖掘一切可以利用的新型材料，与科技融合的纤维艺术将散发无限的活力与生命力。

图2-42 《象外》 刘兴邦、吕航

图2-43　卡罗·贝尔纳迪尼的光纤作品

图2-44　卡罗·贝尔纳迪尼的光纤作品(局部)

要使作品创新，不仅需要开发新型的纤维材料，还要敢于打破对材料固有观念的认识局限，充分挖掘材料的自身特性，用不同的方式去表现，使常见的纤维材料形成新的面貌。正如约翰·伊顿所说："当学生们陆续发现可以利用的各种材料时，他们就能创造具有独特材质感的作品。"探索纤维艺术，要从认识材料、运用材料入手，在创作中进行材料实践训练可以更好地理解材料。每一种新型纤维材料的发现或者创造所带来的作品形式的创新，都意味着对原有材料观念的突破，更是创作方法、创作理念和思想观念的突破。拉脱维亚艺术家帕得瑞斯·萨德雷斯是一位擅于探索新材料的艺术家，对材料有自己的看法："每一种材料都将它特有的幸福带给我。我很高兴能够有幸结识并运用它。我总是称呼它为亲密的朋友。热熔黏合剂是当代出现的新材料，也是我们生命的重要组成部分。"他的作品《春天来临前的安静生活》(见图2-46)就是创新性地运用热熔胶材料来完成的，作品的主体是一

组由酒瓶、水杯、盘子、碗等容器组成的生活器物。他将胶棒加热到一定温度，熔化的胶被拉成一条条形如冰丝的线，悬垂于主体的上方，整组作品给我们带来全新的视觉享受。

图2-45 《光纤1号》 陶肖明、任光辉

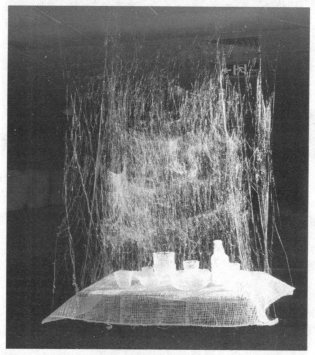

图2-46 《春天来临前的安静生活》 帕得瑞斯·萨德雷斯

第三章
纤维艺术工艺与表现

第一节　编织工艺与技法

一、壁毯编织工艺

(一) 高比林

高比林(Gobelin)是指在立式织机上由经线和纬线平面交织产生的上面无绒头壁毯工艺。它兴起于法国巴黎15世纪的高比林家族，创始人为让·高比林，他在巴黎东南的圣马塞尔开办工场，这里所织造的壁毯工艺精湛、技术高超，其华美的风格备受宫廷青睐。1601年，高比林家族的工场成为专为皇室编织壁毯的御用场所。1662年，路易十四的大臣戈培尔受命接管高比林家族的工场，并将众多分散在巴黎的壁毯织造作坊全部集中起来，成立了"高比林皇家手工场"，专门为显皇室生产各种宫廷奢侈品，其中壁毯的设计由当时最权威的宫廷画家夏尔·勒布伦主持设计与生产。1667年，该工场定名为"高比林壁毯制造所"，著名的高比林壁毯就由此而来。它以精湛的编织技艺和绘画性的壁毯艺术风格体现了高比林家族的荣耀，是纤维艺术发展史上重要的成果。

高比林的精巧技艺达到了壁挂艺术史上的顶峰，在欧洲享有极高的声誉，因此它也成为壁毯的代名词，专指在立式织机上由经线和纬线平面交织产生的双面壁毯。它追求画面的丰富、构图的繁密、色彩的细腻，再现了古典油画般的画面效果。高比林壁毯作品《路易十五郊外狩猎》，如图3-1所示。19世纪，高比林编织所使用纱线的每种颜色发展出200个色阶，色彩最高达到14 000多种，并且经常在其中加入大量丝线、金线、银线，以加强辉煌、闪耀、华贵的效果，织造出来的壁毯画面的层次感与细腻性都被表现得淋漓尽致。但是发展到这一时期，一味地模仿绘画的写实性，也使壁毯固有的艺术特征丧失了，因此如何摆脱绘画的束缚成为高比林艺术发展所要面临的重要问题。

说起现代高比林壁毯的创作，就不得不提到被国际艺坛誉为"高比林之王"的纤维艺术家——基维·堪达雷里(Givi Kandareli)，他是当今世界上继承高比林艺术的杰出代表人物。基维·堪达雷里先生认为，现代壁挂的艺术效果是用笔和纸难以描绘的，他强调纤维艺术作品有织的感觉、线的韵味，在创作过程中一定要体现出这种独有的特点。基

维·堪达雷里先生是国际著名的纤维艺术家、苏联功勋艺术家、科学院院士、格鲁吉亚第比利斯美术大学教授。基维·堪达雷里先生不仅在全世界的纤维艺术界享有盛名,而且对中国现代纤维艺术的教育和创作发展都产生了重要的影响。1990年,基维·堪达雷里先生首次受聘来中央工艺美术学院进行讲学和学术交流,他将高比林工艺技法传授给中国的艺术家与学生,对现代纤维艺术及其教育事业的发展不遗余力,做出了不可磨灭的贡献。

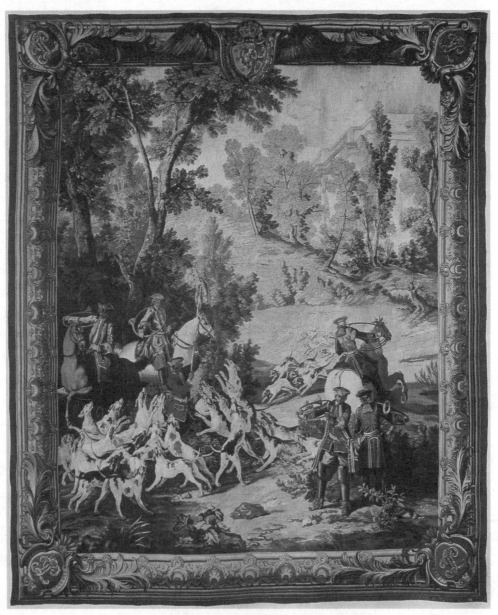

图3-1 《路易十五郊外狩猎》 法国 高比林壁毯

基维·堪达雷里先生在几十年的创作生涯中,总共完成二百多件尺寸不等的高比林壁挂编织作品,如《亚当和夏娃》《山泉旁的歌声》(见图3-2)、《音乐会之后》《窗》

《镜》《风》等，其中有许多优秀的作品被世界级的博物馆、美术馆及私人收藏。在基维先生的代表作品中，最大的一件作品是《彼罗斯曼尼之梦》(见图3-3)，该作品的面积为24平方米，经他连续工作两年多完成，也成为最复杂、难度最大的里程碑式现代编织壁挂作品。彼罗斯曼尼是格鲁吉亚人民崇敬的民族英雄，是格鲁吉亚民族文化运动的先驱者，这件作品表达了格鲁吉亚人民对英雄的敬仰之情和基维先生的思想追求。令人敬佩的是，该作品由基维先生本人亲手编织完成，甚至连染线的过程也从不交给别人代劳。基维认为，"艺术家的生命力与艺术和复杂的工艺是一个整体，很难想象任何一位手艺高超的工匠可以代替我去享受创作所带来的幸福，承受漫长且艰苦的制作过程，表达我内心世界的感受。不亲手编织作品，只能算创作了一半。这个亲自创作的过程就像运动员打球一样，力量、旋转、角度只有自己知道。"基维的精神令我们感动，正如他所说："高比林艺术不见得比其他艺术高出一头，但它确实相当复杂、费工、昂贵，不费吹灰之力的捷径对它来说是不存在的。而不继承、研究与发展这一古典艺术，并为之做出贡献，又何谈复兴？"基维先生的作品中有很大一部分表现了祖国、故土、人民等题材，体现了伟大的民族情怀和他对生活的热爱，一件件如诗般的作品充满了人文关怀精神，真实地反映了一位艺术家的永恒追求。

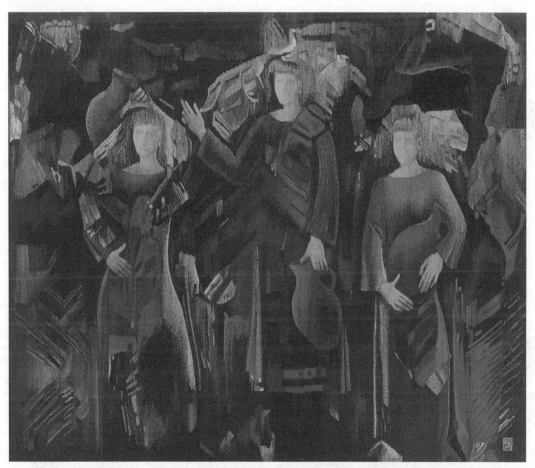

图3-2 《山泉旁的歌声》 基维·堪达雷里

图3-3 《彼罗斯曼尼之梦》 基维·堪达雷里

传统工艺是纤维艺术的根基,时至今日,高比林工艺仍然是现代纤维艺术的重要创作形式。纤维艺术家林乐成教授的许多作品都是运用高比林工艺完成的,他将作品主题与艺术精神通过高比林这一经典工艺进行了淋漓尽致的表达。如林乐成教授的作品《车马旅行》,如图3-4所示。在青年艺术家中,李大鹏的作品《家园》(见图3-5)、岳嵩的作品《夜无明月》之一(见图3-6)和郑丹的作品《织晓》(见图3-7)都是运用高比林工艺进行创作的,并将作者独特的创作语言融入其中,从作品内容到工艺表现都进行了深入探讨,拥有丰富的表现力和颇高的艺术价值。大量优秀的高比林作品不断诞生,体现了植根于传统仍然是纤维艺术发展的立足之本,蕴藏着深厚的文化内涵与艺术精神。

图3-4 《车马旅行》 林乐成

图3-5 《家园》 李大鹏

图3-6 《夜无明月》之一 岳嵩

图3-7 《织晓》 郑丹

(二) 奥比松

传统壁毯编织艺术在法国曾经有非常辉煌的历史。奥比松(Aubusson)与上文介绍的高

比林都是产于法国的著名壁毯编织工艺，它以奥比松镇而得名。奥比松镇坐落于法国中部克利穆赞大区勒兹省，位于克勒兹与其他河流的交汇处，是生产壁毯的古老城镇。早在八、九世纪，民间奥比松壁毯作坊就遍布法国各地。中世纪时期，奥比松壁毯带有史诗般人文精神内涵，成为墙上艺术乃至政治生活的重要组成部分，奥比松镇成为法国乃至欧洲的壁毯生产中心。

但从17世纪开始，高比林壁毯在皇室的扶持下，一度成为法国壁毯的主流，壁毯行业开始追求对绘画的仿制，特别是18世纪，壁毯失去了它独特的艺术魅力和作为一种艺术应有的生存空间，奥比松壁毯也就随之逐渐衰落。20世纪30年代，欧洲的壁毯业面临危机，曾经辉煌的奥比松镇里剩下的织工只有不到200人，奥比松等古老的壁毯工艺达到快要失传的境地。

在这样的状况下，为了使奥比松这个欧洲经典的工艺不至于消逝，为了让人们重新认识奥比松壁毯的价值与意义，在奥比松及其产业复兴的道路上有一位重要人物做出了巨大贡献，他就是让·吕尔萨。他是法国超现实主义画家、图案师、著名壁毯艺术家，他也是"国际传统与现代壁毯中心"和"洛桑国际传统与现代壁毯双年展"的创始人，是法国现代最伟大的壁毯大师，被人们誉为"现代壁毯之父"。

让·吕尔萨于1892年出生在法国东北部的布鲁叶，他早年在南希学医，但终抵不过艺术的吸引力，弃医从艺。他一生游历世界各地，学习现代各派艺术。让·吕尔萨早期的墙饰画证明他有很好的建筑空间感，他曾与让·保罗·拉非特一起为马赛科学大学制作了一幅天顶壁画，为他日后的壁毯创作打下了基础。让·吕尔萨对建筑空间和现代墙饰很感兴趣，决心让奥比松壁毯再创辉煌，因此他全身心投入壁毯的研究工作中，探讨大型壁毯的制作方法。1933年，让·吕尔萨的第一幅大型壁毯就是在奥比松镇织成的。

让·吕尔萨认为，壁毯艺术应是一门独特的艺术语言，是纯粹的艺术追求。他一直努力挖掘壁毯编织中的艺术个性，反对壁毯附庸于绘画的传统模式，极力摆脱以往仿制绘画的束缚，发挥编织本身的特质，恢复壁毯本身单纯的装饰性语言特征。让·吕尔萨还提出，壁挂应该与现代的建筑和空间环境相结合，因为在他看来，壁毯是可以取代壁画的最好装饰品，壁毯的可移动性和它的活力要比壁画更适合现代室内的装饰。让·吕尔萨在创作中运用减少颜色系列和增强编织纹理等简洁编织手法，用具有装饰性和现代感的艺术语言来体现壁毯的精神性和诗意，展现了新的时代精神风貌。

让·吕尔萨设计并创作了大量的壁毯作品，其中很多是与建筑空间相结合进行设计。例如，为法国上瓦萨省阿斯教堂设计的壁毯《天君》，如图3-8所示。在吕尔萨的奥比松壁毯创作中，《世界之歌》又名《活着的喜悦》，是吕尔萨最杰出的、最有代表性的作品，如图3-9、图3-10所示。这件作品创作于1920年，运用了他独特的色彩编码工艺，颜色明快、简练，画面中用有限的色彩来表现多种造型，使作品中的诸多形象鲜明且清晰，而编织特有的织纹肌理使色彩呈现微妙的变化，概括的色彩和新颖的题材体现出壁毯编织前所未有的装饰性。吕尔萨本人曾对《世界之歌》有过这样的评述："某些朋友的鼓励促成我着手进行这个大型创作。在某种意义上讲，它像一张充满现实素材的桌子，将伤痕、个人经历(恐怖、零乱、悲剧)全都混合、交错、交织和编结在这个漫长的探险历程

中。""对于试图正直地生活的人而言,生活是糖和盐,甜和苦,痉挛和安详。"

图3-8 《天君》 让·吕尔萨

图3-9 《世界之歌》 让·吕尔萨

《世界之歌》是让·吕尔萨创作的最具有里程碑意义的壁毯作品,充满了符号化和象征主义色彩。吕尔萨把现代艺术同传统壁毯技艺相结合,使壁毯不再以复制绘画为目的,作品内容不再是古典写实主义的绘画造型模式,而是富有装饰意味的表达。他是第一位把现代设计观念和新的装饰性带到纤维艺术领域的开拓者,对奥比松工艺的复兴以及现代纤维艺术的发展来说功不可没。

图3-10 《世界之歌》(局部) 让·吕尔萨

(三) 克里姆

克里姆(Kilim)也是一种古典壁毯编织工艺，它属于平织毯工艺，是由经线和纬线平面交织而成的一种双面无绒头的编织工艺。据史料记载，"Kilim"是一个源自土耳其语的单词，其所代表的本义是爱、和平以及理解，后来主要指安纳托利亚一带的羊毛编织物，克里姆织物最早出现在6000年至7000年前，证明当地人很早以前就已经开始运用编织技艺。由于安纳托利亚地处寒冷的高原地区，早期出现的克里姆织物主要是当地的游牧民族用来抵御寒冷的披肩等，后来逐渐作为地毯(见图3-11)使用，据说这与该地区的宗教信仰有关，由于当地人经常需要祷告跪拜，而克里姆毯的质地轻薄、容易折叠、便于携带等优点广受人们欢迎。克里姆织毯(见图3-12)具有浓厚的伊斯兰特色，现今在土耳其、北非、伊朗、波斯、巴尔干、高加索及其附近地区织造的克里姆毯都有很高的工艺水准。

克里姆织毯的材料来源于天然纤维材料，以羊毛为主要编织材料，经线多用棉线。羊毛染色均使用天然染料，通常是从天然蔬菜、药材等植物或天然矿石中提取染料，这也是克里姆织毯的一大特色。织造出来的壁毯或地毯色泽柔和自然，颜色经久不褪不变，而且天然环保，这也是它深受人们喜爱的一个重要原因。

图3-11 安纳托利亚的克里姆毯

图3-12 克里姆织毯

克里姆织毯具有明显的地域特色，其样式多为具有民族特征或象征意义的抽象图形，通常是由重复且规则的几何图案或者抽象的民族图腾等图形构成，多为三角形、菱形、方形、锯齿形等呈对角线延伸的几何形，这是受到克里姆工艺本身特点的影响。现代的克里姆织毯大多保留了三角形与菱形的基础图案，多数已经突破了原有图腾的限制，出现了传统的克里姆地毯从未有过的大量留白或是极具现代气息的极简线条等，衍生了丰富多彩的克里姆织物。它的图案和颜色搭配形成了强烈的装饰特色，显示了伊斯兰民族特有的审美趣味。克里姆以其自然、古朴、神秘的装饰韵味至今仍然广受人们欢迎，尤其在家居陈设中作为地毯或壁毯都有大量应用。手工克里姆织毯及其局部，如图3-13、图3-14所示。

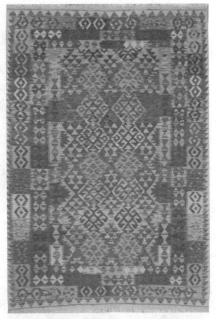
图3-13 手工克里姆织毯

图3-14 手工克里姆织毯(局部)

二、编织作品的制作程序

(一) 设计与绘制画稿

应确定画幅尺寸以及所用的色彩,并将画稿放大至与编织尺寸相等。关于设计稿的尺幅,小幅作品可以直接画成与作品等大,大幅作品则需要放稿。图3-15和图3-16分别为作品的设计稿与作品完成稿。

图3-15 设计画稿 李莲祯

图3-16 作品完成稿 李莲祯

(二) 工具与材料

1. 编织设备与工具

编织设备：

(1) 编织机梁或简易木质框架、铁质框架。自制木质框架需要准备钉子、锤子、尺子等，如图3-17所示。

(2) 手动缠线架或电动缠线机。

辅助工具：

(1) 压线耙子、叉子(见图3-18)、分经杆、镊子、钩针、刺针等，可用于辅助编织时的穿、压、挑等动作，或者用于编织后的修整。

图3-17 钉子、锤子、尺子

(2) 剪刀和刀，用于修剪绒面或多余的线头，如图3-19、图3-20所示。

图3-18 压线耙子、叉子

图3-19 剪刀

图3-20 砍刀

2. 编织材料

编织材料包括：棉线、毛线等。

3. 染色工具与材料

染料、染线容器及加热炉具，或批量染线所用的染线槽。

(三) 处理原材料

编织所用的毛线可以根据需要选用原生羊毛线或者染整后的毛线，原生羊毛线一般为米白色，需要自己染色，这样可以得到更加理想和丰富的色彩。

手工染整毛线的方法如下所述。

(1) 首先用缠线机将毛线缠成小捆，清洗去污，如果毛线脏污严重，可加中性洗涤剂浸泡后清洗待用。注意要根据纤维材质的特性选择不同性能的染料，如羊毛线可以选择酸性染料。然后，依照所染颜色调配染料的比例，一般先染浅色后染深色，可逐渐加深，按照色系染色。

(2) 将染料用少许热水溶解，再加助染剂，放入染锅内并加入足够量的水(需要没过毛线的水量)，注意一定要充分地搅拌均匀，否则容易出现染色不匀的情况。

(3) 将毛线放入染锅内，毛线不要露出水面，并轻轻来回翻动，使毛线充分、均匀地上色，加热15~30分钟。

(4) 待水温降至40℃～60℃时，加固色剂浸泡，并勤加翻动，30分钟左右捞出毛线，用清水漂净浮色，晾干即可。要注意不能放在阳光下暴晒，最好是阴干，防止掉色或染色不匀，如图3-21所示。

完成染色晾干之后，可将毛线分别缠成小捆，按色相和明度依次排列，以便后期用于织作。缠好的线球和小捆毛线，分别如图3-22、图3-23所示。

图3-21　染线晾晒　　　　图3-22　缠好的线球　　　　图3-23　小捆毛线

(四)手织要领

1. 挂经线

在准备好的框架上挂经线，一般选用纯棉绳即小线做经线，根据作品的需要设置经线与经线的间距，一般为0.4～0.6厘米。注意左右均匀排列，上下垂直对应，挂线的力度要松紧适中。

2. 分经匀经

将经线每隔一根挑起，分成前后两排，穿入5厘米左右宽度的纸板托底，再调匀经线之间的间距，即匀经。

将分经杆(可用纸筒、木杆等代替)穿入前后两排经线之间，分为两层，并与经线形成经纬交叉状，即分经。

3. 锁边打底

选用棉绳开始锁底边，从左至右，再从右至左，反复两排形成人字纹锁扣，再用棉线以平织纹打底，即在前后两层经线之间交叉穿行平编。

4. 编织正稿

将放好的1∶1设计稿贴在经线后面，可以用马克笔或毛笔将画稿描摹到经线上，做好标记，以便细节部分的织做。所有的前期工作完成后，便可以开始编织正稿。选择与画稿色彩相配的编织线，并根据设计稿的繁简和画幅大小确定编织线的股数和粗细，并自下而上编织。

赵博的作品《鹤》的编织过程，如图3-24、图3-25、图3-26、图3-27所示。

图3-24 编织过程(1)

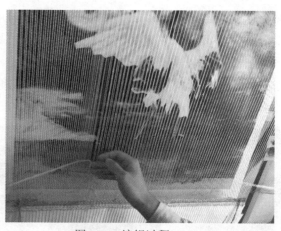
图3-25 编织过程(2)

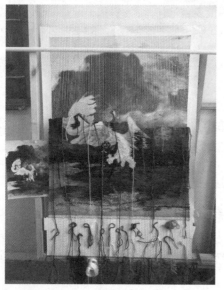
图3-26 编织过程(3)

图3-27 完成作品《鹤》 赵博

三、编织工艺的基本技法

(一) 纬编法

纬编法是纤维艺术编织工艺中最为常见的编织方法,纬编法也称纬织法、织纹法,即将各种纤维材料作为纬线在单经、双经或多根经线上编织,构成丰富多变的编织纹理。它既有在经线之间的平织法或斜织法,也有通过穿插、缠绕等手法来突出表现丰富的纹理变化的编织方法,主要包括人字纹编织法、品字纹编织法、井字纹编织法、连珠纹编织法等。

平织法是最常见、最简单的一种编织方法,它是指一根经线压一根纬线和一根纬线压一根经线的编织方式,即纬线是以一上一下的方式进行编织。周子君的壁毯作品《守护》就采用了这种编织技法,如图3-28所示。

图3-28　《守护》　周子君

斜织法是单根纬线和双根经线交错叠加，从而形成表面看起来平行的斜纹线。

人字纹编织法是用纬线在经线上下平行双锁构成">"形，将">"形从左至右、自下而上重复排列构成小斜线纹理，编织呈现"人字形"的排列，如纺织面料上常见的人字纹理，故称之为人字纹。上文介绍锁边方法时所使用的编织方法就是人字纹编织法。通常，这种编织方法大多由两行组成一个组织，若把两行中的一行人字纹路的缠结方向予以相悖变化，就可获得辫形组织结构的造型，又称其为"辫形纹"。根据需要，在单经、双经或多经上进行编织时会出现不同纹理变化的效果。

品字纹编织法是用多股纬线在经线上间隔穿行缠绕，打结后呈"口"字形，然后上下连续同步进行，构成"口"字形，如此反复连续编织成"品"字形，故称品字纹。品字纹由短直线纹理排列构成，组合后的纹理较为明显。

井字纹编织法，又称双经益纬法，将两根纬线间隔两根经线盘过，组合排列构成平直线的纹理，它以构成形似"#"字的结构效果而得名，故称井字纹。这种方法适合质地较强韧的纤维材料，所以其在竹、柳、藤、草编织工艺中应用广泛。

连珠纹编织法是用多股合成纬线后缠绕单根经线呈点状，从左至右编织，自下而上排列构成竖条点状纹理，其点似珠，故称连珠纹。若想加强点状纹理效果，可以增加纬线和经线的股数，使点状的纹理更加凹凸有致，其连珠特征更加突出。

在编织过程中，要灵活运用基本的编织方法，各种纹理都可以自由变化与相互组合，以得到丰富的肌理效果。例如，《金色时代》就是一件综合了多种编织技法的作品，它将画面中的色块构成与技法很好地进行结合，形成了丰富多彩的肌理效果，如图3-29所示。作者尝试在大面积的高比林中，在有图案的位置运用了栽绒的技法，在小面积的细节部分运用了人字纹、井字纹、连珠纹等多种编织技法，并且选用不同的编织材料以体现不同的质感，作品整体形成高低起伏的浮雕效果。再如作品《梦·鹿》运用的是分层编织的手法，将常规的棉线改为鱼线作为经线，通过彩色毛线与透明鱼线的穿插，形成镂空、透光的画面效果；当光线照射时，光线透过鱼线加强了每一层的重叠和留白的效果，给人以空间上的延伸感与透视感，增强了作品的视觉进深效果和层次感，如图3-30所示。

图3-29　《金色时代》　王艺婷

图3-30　《梦·鹿》　欧阳佳荟

(二) 栽绒与簇绒

1. 栽绒

栽绒是编织工艺的又一表现形式，我国自汉代就有栽绒地毯，栽绒是一种具有悠久历史的传统手工艺。在古典壁毯中，中国、印度、波斯、土耳其和印第安地区的很多地毯与壁毯，都是用栽绒工艺编织而成的。

栽绒技法是由经线、纬线交织成平纹组织，在相邻的两根经线上拴纤维色纱线，形成密集排列的绒头。绒头结具有一定的长度，且绒点上下左右密集排列构成绒面。因每个绒头的拴结如同栽植在经纬交织成的平纹组织的地上(见图3-31)，故称栽绒，这种技术是制作传统毯的技法之一。

图3-31 栽绒肌理效果

栽绒毯的毯面由打结的线头构成，打结的方式主要分为三种："8"字形结、马蹄形结和缠绕打结法。

"8"字形结编织法：绒头结的形状如同数字"8"，织作时先用右手食指抠起前经线，左手将色纱从两根经线之间穿入，在前经线上绕一围，再抠起后经线，色纱绕过后经线，从左侧出来，用左手拉紧色纱头，右手拿刀切断色纱，就成为一个独立的色纱结。

马蹄形结编织法：绒头结的形状如同马蹄形，其编织方法和"8"字形结编织过程中右手抠经线的手法相同，也是左手拿毛线。它们的差别之处是色纱的运作手法不同，也就产生了不同的绒头结。

缠绕打结编织法：织作过程是在经线前面横放一根直径为7～8毫米的木棍(或铁棍)，木棍与经线垂直，左手拿木棍并抠起一对经线，右手将色纱绕过经线，拉出毛圈，套在木棍右端，依此类推，从左向右重复缠绕，每套几个绒圈，木棍向右移动一段距离。木棍上绕圈套满后，用铁耙将绕圈打入织口，抽出木棍，用剪刀剪开绒圈，就形成各自独立的"8"字形绒头结。

2. 簇绒

簇绒工艺与栽绒工艺从织作原理上来说有相同之处，两者都是在毯面形成具有一定高度的绒面。不同的是，栽绒织物的表面为散开的点状绒头，而簇绒织物的表面则是曲线状绒圈。簇绒编织方法包括针刺高针簇绒、针刺低针簇绒、纬编套形簇绒、夹线与夹板簇绒等。簇绒肌理效果，如图3-32、图3-33、图3-34所示。

图3-32 簇绒肌理效果(1)

图3-33 簇绒肌理效果(2)

图3-34 簇绒肌理效果(3)

与传统壁毯工艺相比，现代纤维艺术的编织工艺，常常结合多种不同的编织手法，强调编织纹理与组织结构的变化，突出了创意性与纤维肌理效果，使作品产生丰富的视觉和触觉感受。比如栽绒与簇绒相结合的手法，栽绒与纬编法相结合的手法。在栽绒毯面织制完成后，用刀或剪刀对绒面进行适当的修整，即片剪工艺，可以使作品形成立体的浮雕效果，具有层次感和丰富的艺术表现力。

纤维艺术家林乐成教授非常擅长将高比林工艺与栽绒工艺相结合，在他的很多壁毯作品中都有体现，比如《春夏秋冬》《子夜》《吉祥甬道》《童年记忆》等。他的作品《春夏秋冬》是由四幅不同色调的编织作品构成一个系列，曾获第九届全国美术作品展银奖。这是一件综合运用了多种编织工艺手法的经典作品，包括高比林、栽绒和人字纹等不同的编织技法，共同形成不同肌理效果的对比，同时统一在一个完整的作品之中，如图3-35、图3-36所示。

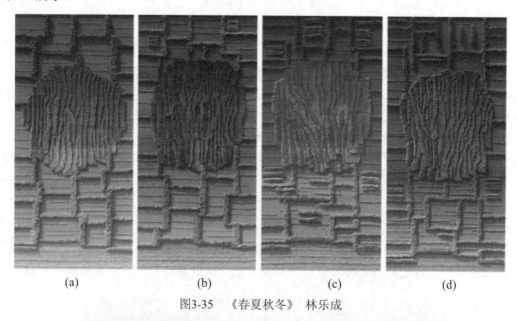

图3-35　《春夏秋冬》　林乐成

图3-36　《春夏秋冬》(局部肌理效果)　林乐成

艺术家解勇的作品《青铜时代》将高比林编织工艺与栽绒片剪工艺相结合，突出了主体部分的结构轮廓，增强了视觉立体效果，构成一件层次丰富的软浮雕作品，如图3-37

所示。艺术家王凯的作品《勿忘我》同样是将高比林编织工艺与栽绒工艺相结合，将勿忘我花的形象通过栽绒手法突显于画面，用概括的线条由近至远、由深至浅地表现出花卉温馨、浪漫的美感，如图3-38所示。

图3-37 《青铜时代》 解勇　　图3-38 《勿忘我》 王凯

第二节　纤维综合材料的创意表现

一、多元形式的表现

随着新型纤维材料的出现和运用以及现代主义思潮的影响，纤维艺术作品逐渐从平面形态向立体形态转化，作品风格也越来越多地呈现抽象化的表现形式，多种综合材料和创作手段被艺术家挖掘并运用于作品中。而很多采用传统工艺技法进行表现的作品，在创作构思和形式表现上也突破了传统的表达方式，使作品既具有现代审美又不失传统意蕴。在现代纤维艺术作品中，抽象化、多元化的创作方式被广泛运用。

综合材料作品《追忆似水年华》以植物染色羊毛为主要材料，搭配棉线、绡、纱等多

种材料,借助纱的皱褶和绡的透叠所自然生成的肌理,创作出一系列具有亦虚亦实、亦真亦幻的视觉效果的作品,如图3-39所示。庄子平的作品《流金岁月》将传统蜡染的工艺手法融合于现代纤维艺术的形式之中,使传统工艺有了新的表现,如图3-40所示。吴敬的作品《古韵文风》用质地轻盈的淡蓝紫色薄纱材料作为背景,用彩色的透明鱼线在薄纱上缝制出甲骨文的造型,一个个疏密有致的文字符号形成有序的画面,与飘渺、隐约的薄纱相互交叠映衬,如图3-41所示。作品《痕迹》和《少女病》皆采用纸纤维为材料,却通过运用不同的手法产生了不同的效果,如图3-42、图3-43所示。运用刺绣手法的作品《面孔》(见图3-44)和运用综合材料技法的作品《逸》(见图3-45)等纤维作品都以多元化的面貌得以呈现。

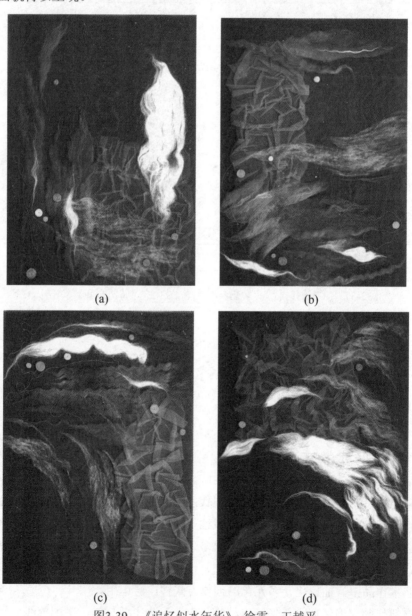

图3-39 《追忆似水年华》 徐雯、王越平

图3-40 《流金岁月》 庄子平

图3-41 《古韵文风》 吴敬　　　　　　(a)　　　　　　　　　(b)

图3-42 《痕迹》 鞠军伟

图3-43 《少女病》 刘畅

(a) (b)

图3-44 《面孔》 邓旭

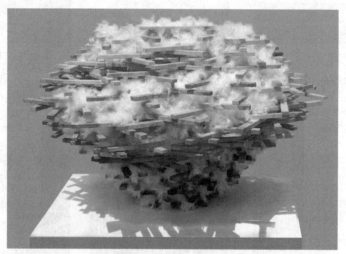

图3-45 《逸》 安洋

二、观念的表达

在现代纤维艺术创作中,艺术家注重创作材料运用上的实验与探索,艺术语言被关注,并与"装置艺术""观念艺术""试验艺术"等艺术形式相关联,运用一切可以进行纤维艺术创作的材料,突破了以往纤维艺术的表现形态,直接地表达艺术家的观念与情感,使作品具有强大的隐喻性力量。我们不仅要关注作品形式,还要将其置于现代文化的

语境中去思量，这样才能更为全面地理解其中所蕴含的深层意义与艺术价值，对现当代纤维艺术的多元化发展乃至其他艺术形式都有持久而深远的影响。

玛格达莲娜·阿巴康诺维奇的作品《绳·装置》(见图3-46)，曾在第六届洛桑国际壁挂双年展上展出，该作品将巨大的绳索缠绕打结，悬吊在展厅的空中，直接穿过展馆的主厅，将空间一分为二。这种分隔空间的形式具有极强的视觉冲击力，使观众感受到作品的力量。这种表达观念的作品在现代纤维艺术创作中逐渐增多。

中国艺术家李大鹏、周骥的作品《我们将赴何往》结合了编织工艺、立体装置与影像技术，将传统工艺与现代科技元素融为一体，展现了一个多维度空间的装置作品，如图3-47所示。

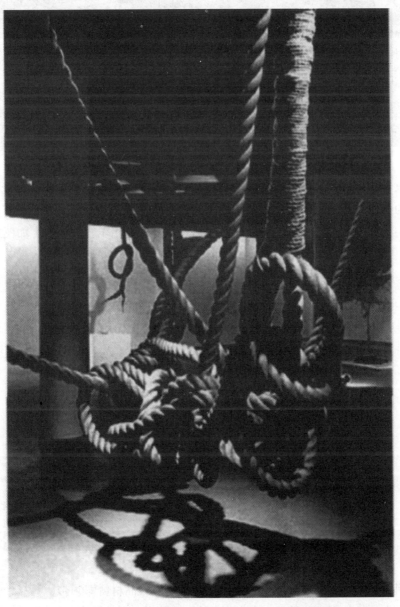

图3-46 《绳·装置》 玛格达莲娜·阿巴康诺维奇

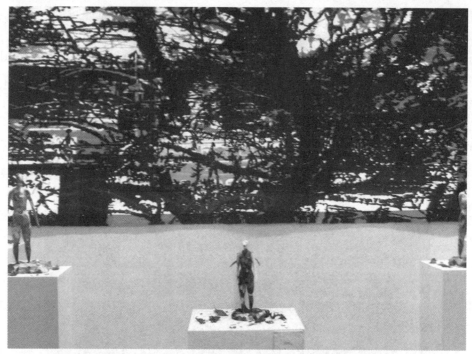

图3-47 《我们将赴何往》 李大鹏、周骥

韩国女艺术家郑璟娟将手套作为素材运用于纤维艺术创作,她的作品《无题》系列就是用手套为基本元素进行创作的,将棉织手套进行染色、缝缀、组合,形成一组大型立体装置作品,其中手套被看作人的手的延伸,通过作品传达出丰富的感情,如图3-48所示。

图3-48 《无题》 郑璟娟

澳大利亚艺术家莫娜瑞德的《共同体》是运用现成品材料即领带、衬衫领子、皮毛来创作的装置作品,如图3-49所示。意大利艺术家西蒙博·安妮马瑞亚的作品《都市爱情场

景》将波普艺术的元素运用到纤维艺术中来，以常见的衣服、明信片、床品、靠垫等构成一组生活场景，明艳的色彩带给观众强烈的视觉冲击力，如图3-50所示。在现代纤维艺术创作中，艺术家们运用纤维材料，以不同形式展现的纤维艺术装置作品越来越丰富，他们将自己的创作语言融入作品之中，传达出艺术家独立的思想与观念。

图3-49 《共同体》 莫娜瑞德

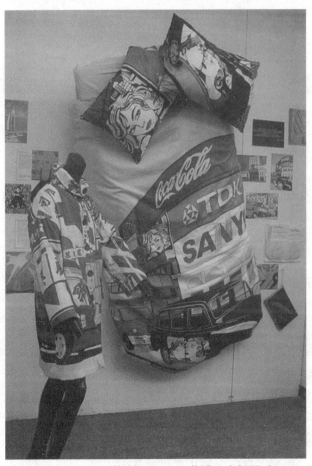

图3-50 《都市爱情场景》 西蒙博·安妮马瑞亚

第四章
纤维艺术与建筑空间

第一节 纤维艺术在空间环境中的表现形态

从建筑空间的角度来看,与传统纤维艺术相比,现代纤维艺术在发展过程中所发生的一个重要变化就是它的造型呈现多元化的趋势,逐渐从平面变为立体,从墙面悬挂变为空间展示。传统的纤维艺术形式如壁毯、地毯等作品,主要是以平面形态出现在空间环境中。自20世纪60年代起,纤维艺术逐渐由平面形态到浮雕形态,再到三维形态、空间形态,将纤维艺术与空间环境相融合,更多的是作为一个整体去考虑。纤维艺术在空间环境中的多元化表现形态在视觉与触觉、形式与内容、装饰与应用等方面展现了完整的空间表达与全新的审美效果。

一、壁面形态

壁面形态是指纤维艺术作品在建筑空间中依附于墙壁的装饰形式。壁面形态的纤维艺术表现形式包括两大类:一是平面形态的表现形式,二是浮雕形态的表现形式。

1. 平面形态

在传统纤维艺术漫长的发展过程中,平面的编织物一直占据主导地位。在现代纤维艺术的创作中,平面形态的编织壁毯仍被广泛应用,如运用高比林编织工艺的羊毛壁毯作品《山水1》(见图4-1)与《山河水》(见图4-2),将中国传统山水的意象进行抽象化表现,并带入现代设计语言,此外还包括运用多种纤维材料,以拼贴、刺绣、印染等不同工艺手法借助平面形态进行组织结构创作的多种表现形式。姜然的作品《止战之殇》用半透明的纺织材料作为主要创作媒材,通过拼缝等现代纤维艺术的语言进行表现,将材料的综合运用与情景画面相结合,充分渲染了反战主题,如图4-3所示。吴青林的作品《你好!喜马拉雅》是一组运用蜡染工艺的壁饰作品,作者将攀登喜马拉雅山的激动心情寓于作品之中,将蜡染所独有的斑驳流淌和残破冰纹的自然纹理与喜马拉雅山的气势恢宏相互呼应,如图4-4所示。郑倩的作品《流动》以丝线为主要材料,来表现优美的音乐节奏和韵律,如图4-5所示。秦学的作品《变换》使用的主要材料是布料、线以及各种各样的珠子,采用绗缝与拼贴的制作方法,让布与布之间紧密融合在一起,如图4-6所示。布料在装饰陈列中起到了很大的作用,是整个设计空间中不可忽视的主要力量。世界上没有不能利用的材料,关键在于人们能否发现材料的美并充分地把它表现出来。

图4-1 《山水1》 魏海舰

图4-2 《山河水》 许文龙

图4-3 《止战之殇》 姜然

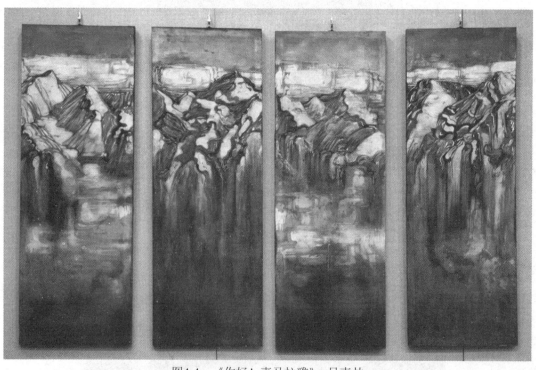

图4-4 《你好！喜马拉雅》 吴青林

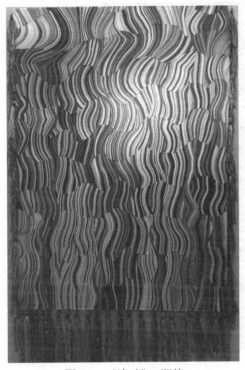

图4-5 《流动》 郑倩　　　　　　　图4-6 《变换》 秦学

2. 浮雕形态

浮雕形态是平面形态的纤维艺术形式的延伸。早在20世纪20年代，芬兰人露加·荷林尼就提出了"纤维艺术是可以存在于空间的"这一里程碑式的宣言，对于纤维艺术从传统的平面表现形式向立体空间的表现形式转化起到了重要的作用。在现代纤维艺术发展的初期，许多编织作品脱离了传统的平面壁毯的表现形式，或是运用一定的材料处理或工艺手法，将传统的纯平面的作品延伸为强调肌理效果的表现；或是将平面形态的作品进行曲面化处理，利用空间的悬挂、连接、折叠、缝缀、定型的手段或通过创造肌理、起伏等手法打破原有的二维空间表现形式，进行浮雕式作品形式的塑造，使纤维艺术作品产生半立体化的效果，在视觉上产生空间张力。

浮雕形态纤维艺术作品的大量出现，是对空间环境的拓展，让作品与环境、与建筑空间融为一体。尼跃红的作品《京城往事》是运用平面与立体相结合的手法，以高比林编织为背景，伸出窗外的树枝与鸟笼是用毛线缠绕的手法塑造立体的形态，整幅画面向人们呈现了老北京人的民居生活氛围，如图4-7所示。王雅琳的作品《寻》则是从墙面走向地面，连接了两个维度的空间，在表现手法上突破了单纯写实画面的形式，用多种纤维材料进行塑造，墙面上的画与地面的场景相呼应，并通过画面远景与近景的冷暖对比使景色从画面中走出来，如图4-8所示。作者通过描绘自然界和谐清新的生态环境，呼吁人们要建立人与自然和谐的新文明，爱护我们共同的家园，以亲和柔软的纤维材料为媒介，拉近了人与大自然的距离，体现了纤维艺术的价值共性和人文情怀。

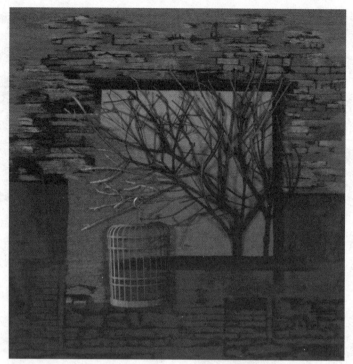

图4-7 《京城往事》 尼跃红

图4-8 《寻》 王雅琳

王聪的作品《隐藏》综合运用编织、结扣、缠绕、拼贴等多种工艺手法营造了海底世界的神秘感，表现了栩栩如生的海底世界所蕴藏的资源和生命体，这组作品的浮雕感十分突出，具有强烈的视觉冲击力，如图4-9所示。王素烨的作品《海是倒过来的天》的主体是运用纤维编织工艺进行制作，浮于画面上和悬于空中的部分都加入不同的综合材料，带给作品新的表现形式。该作品展现了海洋与天空的辽阔壮丽与神秘梦幻，描绘了自然界"海天一色"的和谐生态景象，是作者对人与环境之间和谐问题的思考。该作品中色彩梯度的微妙变化体现了作者细腻的情感，不仅表达了对大自然鬼斧神工的震撼，而且传达了人与自然和平共处的愿望，如图4-10所示。

(a)　　　　　　　　　　　　　　(b)

图4-9　《隐藏》　王聪

图4-10　《海是倒过来的天》　王素烨

二、空间形态

我们生活在立体空间中,在现代纤维艺术里,很多纤维艺术作品脱离了二维的壁面形态,三维立体化的纤维艺术作品已经占据相当大的比例,空间立体形态是平面形态的延伸和发展。以立体形态表现出来的纤维艺术作品,也被称为"软雕塑",这个名词代表了它所具有的空间性和立体性特征。受到露加·荷林尼的"纤维艺术是可以存在于空间的"理念影响,在现代纤维艺术发展进程中,越来越多的立体形态纤维艺术作品脱离了对墙面的依附,被直接置于空间环境中,作品与周围的空间环境产生了关系,它淡化了平面造型的语言,而强调作品、空间与人的互动,使纤维艺术在形式表现、观念表达和现实应用方面都得到更为广阔的展示和表现空间,发展成为今天的软雕塑和空间艺术。

由于立体作品空间感的增强,其展示方式也多种多样,或以空间悬吊方式表现,或用立体框架支撑,或平铺于地面排列组合,或以围护形态展示,或是从静态展示走向动态的演绎,或是从室内空间走向室外空间并与大自然相融合,多样化的表达方式构成丰富多彩的空间表现形态。

白鑫的作品《芳菲》以苞米皮和竹子为主要材料进行创作,灵感来自野外的风景,有如地毯般遍布野花的绿茵茵的草地,金黄色的稻田,开满鲜花的花园,从飞机上俯视的山川,这些风景经常在作者的生活中和梦境里出现,是嵌入内心的抹不去的记忆。作者把这些景色浓缩在她的作品中,如图4-11所示。白鑫的作品《彼岸》尝试用装置艺术的方式创作纤维作品,以石头为造型基础,以中国传统艺术解构、拼贴为主要手段,表达人们对于彼岸世界的向往和追求,如图4-12所示。

图4-11 《芳菲》 白鑫

图4-12 《彼岸》 白鑫

王曼的作品《映之幻》是一件完全悬于空间中的立体作品,以天然棉花为主要纤维材料,用有机玻璃板将作品整体分为上下两层,形成对称的图形。该作品以抽象的形态表现大自然中美好的景色,似山、似树、似大自然中一切美好的景象倒映在水中;明亮绚丽的

色彩给人以轻松、自在的感觉，使人进入一个水平如镜、碧绿透底的美好境地，如图4-13所示。王雪娇的作品《缀集》则是对自由空间的探试，作品中的每个部分都是作者对表现和享受自由空间的一种新的尝试，从中体会曲线和直线之间的交错与联系。任何一个转折的选择和运用，都是作者对自由空间和当时的某种状态的追求。在幻想和感性中，作品表现的是人对自身的感知，感受点与点的陪衬、线与线的碰撞、面与面的呼应，而在现实空间中又能体现自身的展示功能，如图4-14所示。

图4-13　《映之幻》　王曼

图4-14　《缀集》　王雪娇

王琳娜的作品《潘多拉的盒子》以脸谱和丝袜为主要材料，在反思人性的同时，力求充分反映人在面对欲望、悲伤、利益、疾病、恶习、灾难等时的态度，如图4-15所示。马韫慧的空间装置作品《毛衣》是一件有几层楼之高的巨型毛衣，将我们常见的物品放大数倍于空间中展示，使这件来自生活的作品带给人温暖的感受，如图4-16所示。巫其的作品《蜕》用竹材料做结构支撑，用纸浆材料塑造成型，作者在形态造型的把控上做了多次试验和研究，最终完成一件带有强烈的视觉震撼力的空间雕塑作品，如图4-17所示。

图4-15 《潘多拉的盒子》 王琳娜

图4-16 《毛衣》 马韫慧

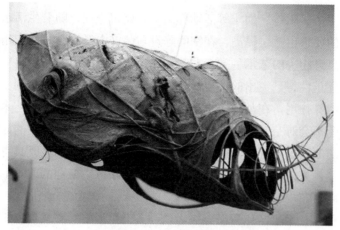

图4-17 《蜕》 巫其

第二节 空间环境中的纤维艺术

一、纤维艺术在空间中的应用

早在1962年举办的首届"洛桑国际传统与现代壁毯艺术双年展"上，建筑大师柯布西耶便提出了现代壁毯艺术应该与现代建筑相结合的观点，他从建筑师的视角看到了传统与现代壁毯在建筑空间中的价值。柯布西耶的壁毯作品《联合国》，如图4-18所示。当代的纤维艺术除了作为一种独立的现代艺术形式之外，还具有现实应用价值，它与我们每天所处的生活环境与商业空间息息相关，是与建筑空间环境紧密联系在一起的。或者说，纤维艺术作为一种空间陈设、装饰的艺术形式或艺术品类，越来越多地被运用于建筑空间之中，成为现代空间陈设和公共艺术的新兴艺术形式。

图4-18 《联合国》 柯布西耶

我们的日常生活、工作、娱乐等活动都离不开建筑空间，随着生活水平的提高，人们对所处生活环境的要求也随之提高，在空间陈设与装饰中纤维艺术的应用也越来越多，它逐渐成为与生活息息相关的艺术种类。尤其在现代化硬质冰冷的建筑材料铸就的空间环境中，纤维艺术的优越性得到突出的体现，它以天然亲和的自然属性起到了其他材料与艺术形式不可替代的特殊作用，在与建筑相结合时获得了完美展现。纤维艺术的材料质感、造型形式和色彩搭配都会对空间环境的风格和氛围产生影响，同时特定的建筑空间对于纤维艺术品也有一定的制约。纤维艺术作为建筑空间装饰的重要元素，既具有实用功能，又具备独特的审美价值，并以其充满自然气息的纤维材料和丰富多样的艺术形态，将建筑空间与人的情感紧密联系在一起。

"生活艺术化，艺术生活化"已经成为当今人类生活中的必然现象，纤维艺术作品与人们的日常生活及心理情感密切相关。居室陈设的纤维饰品(见图4-19、图4-20、图4-21)可以使人产生不同的心理感受，同时唤起人们对不同材质特性的心理知觉。在居室环境中，纤维艺术的应用范围非常广泛，各种纤维材料的软装饰特性能够缓和空间环境的生硬感，使我们的生活空间充满了生机与活力。应用于居室环境的纤维艺术品类极为丰富，以灯饰为例，图4-22、图4-23中几款不同造型的纤维灯饰分别采用了不同的纤维材料，羊毛纤维、棉纤维、麻纤维等材料的应用塑造了不同的风格，纤维材料的柔软质地给人以温暖、舒适、亲近的感觉，除了最基本的照明功能，还起到柔化空间环境、烘托室内气氛的作用，同时可以营造个性化、艺术化的居室环境，满足人们的审美需求。

图4-19　纤维家居饰品(一)　姚陆陆

图4-20　纤维家居饰品(二)　王素烨

图4-21　纤维家居饰品(三)　王莹

图4-22　家居灯饰　姜淼

图4-23　麻纤维灯饰　杜阿欢

纤维材料具有柔韧性、吸湿性、保温性和遮蔽性，它除了具有强烈的审美功能，还具有御寒、保暖、吸潮、吸光、隔音、降噪、减震等实用功能。纤维艺术应用的历史悠久，如地毯的使用已有数个世纪。地毯作为一种软性铺装材料，有别于如大理石、瓷砖等硬性地面铺装材料，不易使人滑倒、磕碰。地毯的脚感舒适，而木地板、大理石、瓷砖等材料在寒冷、潮湿的环境下脚感会不舒服。为配合整体建筑空间的装饰效果和实用性，在多样化的纤维艺术品类中，壁挂、壁毯和地毯在现代建筑空间中应用广泛，可以大面积地悬挂于建筑空间的墙面或铺设于地面，无论是居住空间还是公共空间，它们都是最为常用的。例如，应用于居室、酒店、餐厅、办公室等场所可以吸潮、保暖、隔音，并营造温馨舒适的环境。如刘房勇的壁毯作品《听风》便以其简洁的线条和抽象的构成形式应用于办公空间之中，如图4-24所示。

图4-24　《听风》　刘房勇

再如，应用于影院、剧场、博物馆、展览馆等需要安静环境的场所，则可以起到吸声、降噪、减震等作用。毛织壁毯和地毯以其紧密透气的结构，可以吸收及隔绝声波，有良好的隔音效果；其表面的绒毛可以捕捉、吸附空气中的尘埃颗粒，能有效改善室内的空气质量。特别是在人群流量大的公共空间中，纤维艺术在实用性方面所表现出来的优势更为突出。林乐成教授为清华大学美术学院设计制作的大型羊毛壁毯作品《山高水长》(见图4-25)，陈列在学院大堂高大开阔的建筑空间内，作品高度为22米，宽度为4米，由于尺幅巨大，相较于金属、石材等材质，纤维材质此时发挥出它独特的优势。该作品通过栽绒手法将山高水长的画面刻画得层峦叠翠、气势恢宏，并与建筑空间完美结合。

图4-25 《山高水长》 林乐成

随着现代社会的飞速发展，城市中高楼林立，建筑群比比皆是，面对坚硬的钢筋混凝土与冰冷的建筑外壳，人们在内心中更加企盼悠闲的自然境界，越来越向往重归自然的深层感情交融，人们更多地关注空间环境能够带给人心理上的认同感与归属感。而纤维艺术作为一种象征温暖与自然的符号，会使人产生有一种与生俱来的亲和感，这种亲和感来源于纤维材料自古以来与人类生存息息相关的历史意识，真正起到了缩小建筑环境与人的心理距离、调节环境色彩、提升空间品位的作用，使人在舒适的环境中情绪舒畅、心理健康。正如法国的克莱德·列维·斯特劳斯在评价建筑空间中的纤维艺术时所说："这是一种治疗我们对必须居住的、功能的、功利的建筑的厌恶情绪的极好良药，它凝聚着深厚的人类手工制作的情感。"在建筑空间的陈设与装饰应用中，纤维艺术独特的材料属性、多元的工艺表现、灵活的创作形式和丰厚的文化底蕴，传达了最真诚的人文关怀。

纤维艺术自身特质的亲和性、材料的丰富性、形态的多元化，使其既可以与二维的墙面相依存，又可以存在于三维的立体空间，它在不同的建筑空间环境中会营造出不同的氛围，创造出丰富的艺术效果。多元化的纤维艺术品可以营造环境意境、强化室内环境风格、丰富空间层次、加强并赋予空间含义，重塑了人类最理想的生活环境。

二、纤维艺术与公共空间

完整的建筑空间不仅给人们的居住和生活提供了必要条件，还赋予联想的自由和美学的追求。除了生活空间和商业空间，很多公共建筑空间包括政府组织机构等也选择纤维艺术作品作为其公共空间或办公场所的重要装饰，具有一定的政治意义和宣传作用。越来越多的纤维艺术作品从建筑壁面走向建筑空间，从室内走向室外，以多元化的形态走向更广阔的空间。

现代纤维艺术渗透在空间环境之中，越来越注重作品与空间环境的结合，尤其在西欧的公共环境中，经常会有一些大型纤维艺术作品形成与空间的结合或互动，这些立体装置性的纤维作品与自然光线或室内光线相互配合，产生变幻万千的艺术效果，创造了特殊的艺术空间氛围。纤维艺术在公共空间中与建筑的结合以及与人的互动构成一个整体，纤维艺术不依附建筑环境，更多的是现代纤维艺术与现代公共空间之间的融合与对话，利用光线与空间充分体现纤维艺术的丰富性，与建筑相互照应，共同营造与烘托环境和氛围，强化了公共空间的艺术效果，也带给观众更多的思考空间，充分展现了艺术家的思想观念与现代建筑空间、群体社会意识的沟通。

美国艺术家乔伊斯·艾哈迈德的空间装置作品《降落》(见图4-26)便是一件具有国际影响力和社会意义的作品，在联合国新闻部和联合国事务高级专员办事处主办的一次展览中被展出。该作品由数百架褶皱的纸飞机组成，它们从空中组队排列依次盘旋降落，在空间中形成极为壮观的阵势。折叠这些纸飞机时使用了大量的彩色数码照片和印刷品，其中就包括日内瓦第三公约《关于战俘待遇的公约》和第四公约《关于战时保护平民的公约》的图片，作品素材的选用与作者的工作经历有关，乔伊斯曾经在许多媒体机构工作过，包括手工书、拼贴画、摄影、摄像、雕塑和公共艺术等媒体机构。作者通过作品来唤起人们对战争问题的反思，以及对参战与非参战人员、无辜的平民和受难者的关怀，体现了国际人道主义精神。

图4-26　《降落》　乔伊斯·艾哈迈德

在公共环境中，建筑、桥梁山川、大地都可以成为艺术家的创作对象，如克里斯托和让娜·克劳德夫妇的作品《包裹德国国会大厦》，用银白色的织物把柏林议会大厦包裹缠绕起来，作为坚硬的建筑物的柏林国会大厦在柔软的纤维织物的包裹下呈现崭新的面貌，这个庞然大物巍然屹立在柏林城中，吸引了数以万计的人群来参观，人们把国会大厦周围挤得水泄不通，整个作品在视觉上极为震撼，当然创作这样的作品所花费的时间和难度可想而知，如图4-27、4-28所示。克里斯托和他的妻子是最默契的创作搭档，早在《包裹德国国会大厦》之前，他们已经合作完成三件庞大、富有戏剧性的地景艺术作品：《包裹海岸》《包裹峡谷》和《奔跑的栅篱》，每一件都是具有宏大规模的作品，都产生了巨大的影响力。

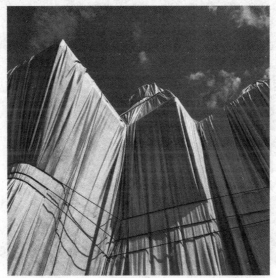

图4-27　《包裹德国国会大厦》(局部)　克里斯托、让娜·克劳德

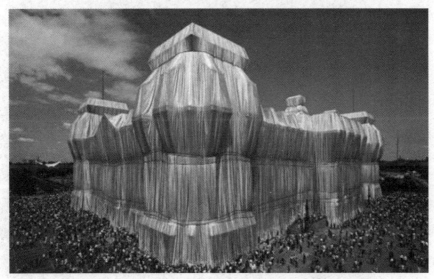

图4-28　《包裹德国国会大厦》　克里斯托、让娜·克劳德

位于比利时首都布鲁塞尔市中心的"王朝大厦"同样被包裹了起来，这就是谷文达的大型装置作品《天堂红灯——茶宫》，这件极具视觉冲击力的作品是为庆祝当时在布鲁塞

尔举办的欧洲中国艺术节所作，它将5000多个红黄相间的中国灯笼覆盖在建筑物的外层，通体组合成中式亭子的建筑式样，就像给它穿了件巨大的外衣，建筑两侧的外立面上还有"茶食"的中国汉字字样，而大厅的内部也被布置成中国茶楼，以独特的中国红为主体，诠释了茶宫构建出的"中国文化"的理念，如图4-29所示。谷文达的另一件大型装置作品《联合国——人间》，征集了世界各地不同种族的人的头发，并将其作为材料进行创作，作者试图通过作品把世界上所有种族的人联合到一起，体现了一个持续而强烈的各种当代文明之间的对话。这件作品也曾数次引起争论与探讨，如图4-30、图4-31所示。

图4-29　《天堂红灯——茶宫》　谷文达

图4-30　《联合国——人间》　谷文达

图4-31 《联合国——人间》(局部) 谷文达

巴西当代艺术家埃尔斯通·尼托的作品(见图4-32、图4-33、图4-34)有着鲜明的个人特色,他擅长使用一种柔软的弹性纤维材料,将这种半透明的织物与其他材料相配合,构成各种具有趣味性的、不规则的外观,有的像滴落而下的液体造型,有的似张牙舞爪的海怪,有的又像巨型大蘑菇,意在追求作品在空间中的整体形态。作者能够熟练运用这种轻薄的材料,通过缝纫等技术将其拉长并固定于特定的空间环境中。这些巨型作品的展示形式灵活多变,或是从建筑物的天花板悬垂而下,或是贯通整个空间,或是伫立于建筑之外,或是通过光线等其他元素将作品与空间联系起来。尼托在创作时还考虑到作品的现场体验以及与观众的互动,有时会在作品中设计一些入口,观众可以近距离地触摸与感受作品,甚至可以进入作品当中玩耍,进而深入地体验和理解作品。

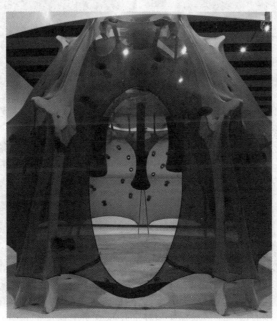

图4-32 埃尔斯通·尼托的装置作品

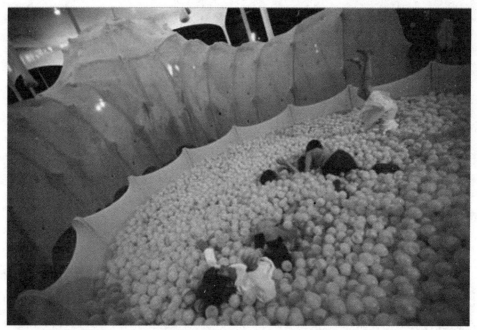

图4-33 观众与埃尔斯通·尼托的作品的互动体验

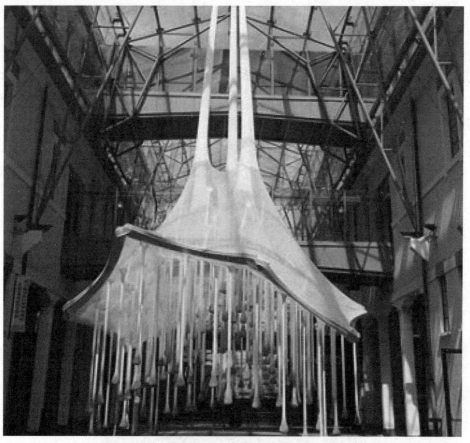

图4-34 埃尔斯通·尼托的作品悬吊于建筑空间中

第五章
纤维艺术与生活实践

第一节 纤维艺术产品

纤维艺术产品介于作品与工业化的批量产品之间，他兼具艺术性和实用性，可以界定为小批量的手工生产或定制，在很大程度上迎合了现代人喜欢独特和追求个性的诉求。

纤维艺术产品的种类很多，包括传统的挂毯和地毯、丝毯、羊毛毡等羊毛制品，也包括靠垫、抱枕、披肩、胸花、绗缝等纺织品以及具有文化创意的纤维产品。这些产品的设计不断创新，别具一格。目前，许多文创产品都采用纤维材料来制作，并以其价格低廉、工艺简单、灵活性强而见长。

一、羊毛制品

挂毯和地毯、羊毛毡等采用传统的手工技艺制作的羊毛制品至今仍深受人们的喜爱，除了传统的图案和技法，现代的手工艺人和纤维艺术家不断地进行创新，以满足人们的审美需求。

挂毯和地毯产品不仅具有装饰性，还有欣赏性，它们所反映的时代特征又使得这类艺术品具有一定的收藏价值，是世界上具有悠久历史的、传统的工艺美术品类之一，主要包括毛织和丝织两种：毛织挂毯是用羊毛织成；丝毯则采用纯蚕丝和金银丝线编织而成，毛头长，色泽艳丽。传统挂毯多采用人字纹的编织方法。对此前文多有介绍，在这里不做赘述，下文主要介绍羊毛毡制品。

羊毛毡工艺是一种古老的手工艺，最早流行于北方草原上的游牧民族，那里气候寒冷，温暖的毛毡制品是人们生活的必需品。而目前除了一些偏远的少数民族地区还保留这项古法技艺，现代毛毡工艺已经发生新的蜕变。关于羊毛毡起源的传说有很多，其中最有趣的一个传说是关于西方鞋帽商人的守护神圣·克莱门特。圣·克莱门特为了躲避敌人的追赶而在树林中拼命奔跑，他的脚发热发痛，但他仍要设法摆脱对他穷追不舍的敌人，于是他发现树林中有一些羊毛，就停下来开始收集，并用收集到的羊毛裹住脚，然后将脚放回鞋中，继续狂奔。当最终到达安全的地方时，他将发痛的双脚从鞋中取出来，发现他的鞋已变成一双毡鞋。从此之后，羊毛毡被广泛应用于宗教仪式，成为驱赶妖魔、带来好运

的神品。后来，人们发现羊毛具有非编织性、一体成型、保暖性、防水性、抗燃性、固色性、隔热性等高品质的性能，就将羊毛作为高档的手工艺术品的制作材料，从而让羊毛毡手工艺品登上了艺术的殿堂，如图5-1、图5-2所示。羊毛毡工艺在欧美盛行几个世纪后，如今又在日本、我国台湾等地掀起一场为羊毛而疯狂的个性时尚之风，受到很多时尚的手工达人的热烈追捧。

图5-1　羊毛毡与缝制结合的挂毯

图5-2　吉尔吉斯斯坦毛毡地毯

羊毛毡工艺能够更加灵活地塑造羊毛纤维的外观肌理，这是由于羊毛纤维的表面覆盖着许多我们肉眼看不到的鳞片组织，其工艺原理是利用正鳞片与负鳞片在外力的作用下使

整个纤维逐渐收缩紧密,这一性能被称为毛纤维的缩绒性。鳞片的存在是毛纤维能够进行缩绒的根本原因,天然羊毛纤维都具有缩绒特性,所谓缩绒就是指毡化性。羊毛纤维的卷曲、弹性等特性是影响羊毛缩绒性能的一个关键因素。

利用羊毛材料适合制作玩偶、首饰、配饰等手工艺作品,如图5-3、图5-4所示。由于羊毛毡是用羊毛制作而成,羊毛兼具柔软与强韧的特性,纤维弹性佳,触感舒服,又具有良好的还原性,其纤维结构紧密纠结,使其不需要针织、缝制等加工,就可一体成型。羊毛毡的颜色丰富,制作简单,所用到的工具不复杂。初学羊毛毡工艺的学生,可以从针毡法开始尝试,其制作方法是运用专用的戳针,在高密度的泡沫垫或海绵垫上反复戳刺羊毛,这样会使羊毛上的鳞片相互纠结,达到毡化的效果,可以根据自己的设计意图制作各种各样的造型。制作出的作品质地坚挺、密实,而且不容易变形。

(a)　　　　　　　　　　(b)　　　　　　　　　　(c)

图5-3　羊毛毡帽子、手套、项链　栾新月、刘美月

(a)　　　　　　　　　　　　　　(b)

图5-4　羊毛毡玩具　邓琳琳

制作羊毛毡产品时只需准备基本的工具材料即可。除了主要材料即羊毛之外，辅助工具包括戳针、泡沫垫或海绵垫，如图5-5所示。

图5-5　泡沫垫、戳针

戳针的种类很多，它们根据不同的特征适用于不同类型的作品，具体如下所述。

戳针的型号有粗针、中针和细针，少数情况下会需要极细针。使用越粗的针，毡化速度也就越快，粗针主要用在作品制作的前期，用来塑造作品的整体形态，快速定型，然后根据造型用中针和细针做细节上的最后调整。

按照针的数量划分，戳针包括单针和多针。单针适合在作品细节或者小面积的部位使用。多针是指一组多根针，有5针、6针、8针等，适合在大面积的平面上使用，或者在作品制作的前期用来做大体的定型，毡化速度非常快，同时用来针刺的戳针数量越多，毡化效果就越好。

按照材质来划分，戳针有铁针和钢针。有些针还另外配有手柄，这样使用时会比较顺手，但问题是，钢针是直接嵌入手柄的，所以在使用时需要控制力度，否则在接头处会容易断。

羊毛毡产品的制作过程，如图5-6所示。

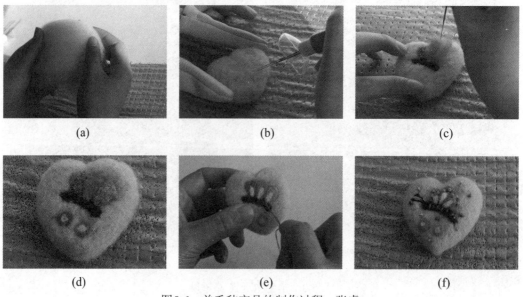

图5-6　羊毛毡产品的制作过程　张睿

二、纺织品

纺织品包括靠垫、抱枕、披肩、丝巾、胸花、绗缝被等，这些纺织品对设计的艺术性有较高的要求，市场定位为轻奢侈品，装饰性强，价位较高，风格多样。在家居设计中纺织品是不可或缺的，起到安排色调、确定风格样式、烘托气氛的重要作用，如图5-7、图5-8、图5-9所示。

(a)

(b)

(c)

图5-7　爱马仕丝巾设计

图5-8　芬兰纺织品设计

图5-9 波兰某酒店的纺织品设计

靠垫(见图5-10)是卧室内不可缺少的织物制品。人们可以用靠垫来调节人体与座位、床位的接触点，以获得更舒适的角度来减轻疲劳。由于靠垫使用方便、灵活，人们可将其用在各种场合。常见的靠垫风格有中式风格、现代风格、欧式古典、欧式乡村、新古典风格。在选择上，建议按照家具风格来选择。不同的风格有着不同的元素点缀。中式风格的元素有中国红、大红花等。民俗写意和简约现代风格则是线条的感觉，配合点状，色调清晰，大方得体。靠垫的形状可随意设计，多为方形、圆形和椭圆形，还可以将靠垫做成动物、人物、水果及其他有趣的形象，样式上可参照卧室内床罩的样式或沙发的样式制作，也可以独立设计。因靠垫的体积较小，制作上要注重它的精致、巧妙。靠垫的饰面织物选材广泛，如一般的棉布、绒布、锦缎、尼龙或麻布等均可；也可选用素色布面，然后从其他织物上剪下自己喜爱的图案或者有趣的图案缝于其上，自己动手，既经济，装饰性又很强。内芯可用海绵、泡沫塑料、棉花或碎布等充填。靠垫的色彩能调节卧室的气氛。如在室内的色调比较简洁、单一时，靠垫可采用纯度高的鲜艳色彩，通过靠垫形成的鲜艳色块来活跃气氛。如室内的色调较为鲜艳、丰富，就可以考虑使用简洁的灰色系列靠垫来协调室内色调。

图5-10 靠垫

用纤维材料制作的胸花以和衣服相搭配为目的,以装饰性的别针为主,兼有固定衣服(披风、围巾等)的功能,也可做项链或手链等夸张的装饰。羊毛毡胸花,如图5-11所示。

图5-11 羊毛毡胸花

绗缝是一门民间传统工艺,也称为百纳或拼布,于20世纪70年代开始流行,成熟于20世纪90年代,有艺术品和实用品之分,盛行于西方国家。随着绗缝机械的发展,绗缝工艺逐渐由原始的手工绗缝转为现代科技的电脑控制绗缝,产品以家用布艺系列为主,兼具艺术品的特征。绗缝是将两层布(或其他材料)中间加一层棉,一般以脱脂棉为里料。批量制作的绗缝被的加工较为烦琐,正规成品的绗缝被要经过多个加工工序才能制作完成。先由厂家进行最初的设计、取材、绗缝,在设计时要定位是机绗被还是手绗被,然后进行相应的生产、绗缝。产品基本成型后,厂家会将其送往专门负责水洗的部门进行后期的加工。经过水洗的绗缝被,手感较好,使用时不会起球,使用后清洗更方便,使用寿命也会大大提高。中国是出口绗缝被的大国,90%以上的绗缝家纺产品是外贸出口,产品主要销往美国、日本、韩国以及法国、德国、英国等欧洲国家,约占国外绗缝产品市场的70%。

手工绗缝主要以手工缝制或缝纫机缝制为主。它是500多年前开始发展起来的民间工艺,被广泛应用于被褥加工及家纺等领域。手工绗缝制品的手感较软且舒服,具有较高的艺术性和收藏价值,但价格昂贵。高清妍的手工绗缝作品《器物》,如图5-12所示。机械绗缝应用了电脑绗缝机,是绗缝机与电脑操作系统的结合。中国在20世纪90年代中期才掌握此项技术,电脑绗缝机在其精确的电脑系统控制下,能完美地处理整个坐标系上所编制的复杂图案,在其生产速度、机械性能、噪音污染等指标上,都是以往的绗缝机械不可比拟的。绗缝工艺运用印花、绣花、拼块、印花与绣花相结合、拼块与印花相结合等手法,风格各异、各有千秋。

图5-12 《器物》 高清妍

三、文化创意产品

文化创意是以文化为元素、融合多元文化、整理相关学科、利用不同载体而构建的再造与创新的文化现象。文化创意产业是指依靠创意人的智慧、技能和天赋,借助高科技对文化资源进行创造与提升,通过知识产权的开发和运用,生产高附加值产品,具有创造财富和就业潜力的产业。实际上,文化创意的核心就是"创造力"。也就是说,文化创意的核心其实就在于人的创造力以及最大限度地发挥人的创造力。"创意"是产生新事物的能力,创意必须是独特的、原创的以及有意义的。"创意"或者"创造力"包括两个方面。第一是"原创",它是前人和其他人没有的,完全是自己首创的。第二就是"创新",它的意义在于虽然是别人首先创造的,但将它进一步改造,形成一个新的东西,就可以给人新的感觉。

文化创意产品是指在文化领域创造的有新意的产品。这些产品以文化为背景并加入时代因素,具有实用功能,起到了广告的作用,又兼具实用功能和文化内涵。文化创意产品是一种艺术衍生品,现在很多博物馆和公园都在积极研发具有自身文化特点的旅游文创产品,这不仅有利于景区文化的推广,而且能避免以往景区纪念品"千人一面"的弊端。文创产品的开发不能只注重艺术性和观赏性,更应该成为"日用品",而不单是观赏的"摆

件",将具有文化特色的造型和图案、涉及的人物和事件等加以发挥和深化,便可巧妙地应用在各种商品上,要让这些文创产品在传承文化的同时也能走进普通人的生活。

下文是两个成功的文创产品案例。

(一) 花鸟古画真丝披肩

花鸟古画真丝披肩是由颐和园和北京百创文化传播有限公司联合设计出品。设计团队是一群"85后"年轻人,他们在不到两年的时间里为颐和园设计制作了百余件文创纪念品,这些作品让曾经同质化严重的旅游纪念品被打上了各具特色的文化印记。他们将花鸟古画通过高清数码技术复制在真丝披肩上,花鸟古画真丝披肩成为"2014年APEC会议"举行期间,中国国家主席夫人彭丽媛赠送给部分经济体领导人夫人的"国礼",是第一夫人们爱不释手的特色礼品,如图5-13所示。

图5-13 花鸟古画真丝披肩

设计师武佳楠在介绍"第一披肩"的设计过程时说""设计这款披肩的时候,我们团队刚刚进驻颐和园,这个设计方案经过数十次的头脑风暴后达成共识——披肩要暖暖的,用中国的丝、古园的画,送给APEC来访的政要夫人们一件暖心的实用艺术品,丝是我们最先确认且全票坚持的基础材质,因为只有丝的细滑才能帖服皮肤。"经过层层筛选,他们最终选定了厚度为16姆米的6A级桑蚕丝,披肩上的古画则甄选自颐和园珍藏的清朝康熙年间宫廷画师蒋廷锡的《活色生香册页》中的"石头兰花"和"翠鸟闻荷"两幅作品。为了避免传统印刷的色彩偏色和印制图案的硬度不适,团队对工艺方多番考察比较,最终决定采用独特的真丝高清数码印花技术,虽然成本会翻番,但是能够使图案达到栩栩如生的

手绘效果,同时色彩又比手绘更具层次感,更显古韵之风。考虑到当时已临近冬季,为了充分保暖,他们还专门在桑蚕丝的披肩中加入丝棉内胆,为了测试到底需要加入多少克内胆,团队的年轻设计师们进行了一轮又一轮的实勘测试,20克双层、40克双层、20克+40克组合双层、120克单层……最终才确定了单层80克是最舒适的厚度,既不臃肿,又能够应对寒气。桑蚕丝披肩中加入丝棉内胆,这个大胆的创意在实际制作过程中曾让代工厂的师傅们再次"抓狂"。这款披肩在扦边的过程中最终使用的是双面工艺、正反勾边、手工缝制,"这样的选择主要是为了避免机器缝制的生硬呆板,而且在工艺细节上,手工缝制传承了中国传统工艺的精髓,但我们为此也付出了时间上的代价,传统机缝一天可以完成百余条成品,而手工双面扦边则只能两位师傅一起合作完成,一条披肩的扦边就要耗费人工一天半的时间。"设计团队对于创意产品的坚持和努力没有白费,这款披肩作为"国礼"不仅受到政要夫人们的喜爱,而且成为颐和园文创系列产品中口碑不错的"明星产品"。另外,还有花鸟古画手包系列产品,如图5-14所示。

图5-14　文创产品——花鸟古画手包

(二) 北京故宫的文创产品

近年来,故宫文化创意产品的增量逐年提高。其中,2013年增加文化创意产品195种、2014年增加文化创意产品265种、2015年增加文化创意产品813种,这三年累计研发文创产品1273种。故宫的文创产品一年的销售额近10亿元。故宫博物院还与阿里巴巴集团签署合作协议,在天猫和阿里旅行社平台筹建故宫博物院旗舰店,建立故宫文化创意宣传展示的新窗口,使故宫文化创意产品在深度和广度方面均有所建树。此外,故宫博物院在红墙外的东长房区域建立与故宫文化环境相协调的文化创意馆,体现出故宫文化创意产品营销思路的转变,即将文化创意馆作为观众离开故宫博物院前的"最后一组展厅",丰富观众对于博物馆文化的体验,并实现把"博物馆文化带回家"的愿望。

北京故宫的文创产品中有一大部分是纤维产品,包括雨伞、背包、玩偶等,还有大量丝绸和包装的纺织品,如图5-15所示。

图5-15 北京故宫文创产品

第二节 纤维艺术产品的设计与制作范例

一、扎染产品的制作

染缬是一种传统的纺织品染色方法,包括扎缬、夹缬和蜡缬。蜡缬即蜡染,是一种古老的防染技术,流行于少数民族地区;夹缬,以夹板印染为主要手法,盛行于唐,后多为民间应用,成为蓝印花布;扎缬即扎染,因其简单易学,被普遍应用,并且不断发展,制作出别出心裁的图案和作品。扎染工艺分为扎结和染色两部分。它是通过纱、线、绳等工具,对织物进行扎、缝、缚、缀、夹等多种形式组合后进行染色。它的目的是对织物扎结部分起到防染作用,使被扎结部分保持原色,而未被扎结部分均匀受染,从而形成深浅不均、层次丰富的色晕和皱印。织物被扎得越紧、越牢,防染效果越好。它既可以染成带有规则纹样的普通扎染织物,又可以染出表现具象图案的复杂构图及带有多种绚丽色彩的精美工艺品,稚拙古朴,新颖别致。

扎染一般以棉白布或棉麻混纺白布为原料,主要染料是蓼蓝、板蓝根、艾蒿等天然植物的蓝靛溶液,尤其是板蓝根。扎染的主要步骤有画刷图案、绞扎、浸泡、染布、蒸煮、晒干、拆线、漂洗、碾布等,其中主要有扎花、浸染两道工序,关键技术是绞扎手法和染色技艺。染缸、染棒、晒架等是扎染的主要工具。

扎染丝巾的制作过程如下所述。

1. 折叠扎花

扎花，原名扎疙瘩，即在选好布料后，按花纹图案要求，在布料上分别使用撮皱、折叠、翻卷、挤揪等方法，使之成为一定形状，然后用针线一针一针地缝合或缠扎，将其扎紧缝严，让布料变成一串串"疙瘩"，如图5-16所示。各个民族和地区都有不同的扎染工艺，手法也不尽相同。扎染的染色效果的偶然性很强，但设计者总是在尽力控制图案和染色效果，力求按自己的要求达到预期的效果。

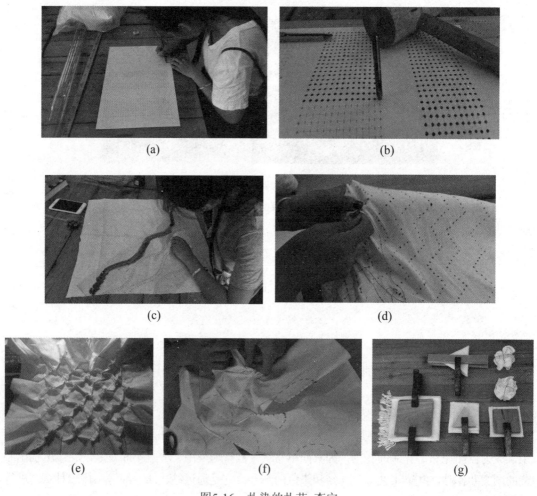

图5-16 扎染的扎花 李宁

2. 折叠浸染

将折叠好的和绑扎好的布料再进行浸染，即将扎好"疙瘩"的布料先用清水浸泡一下，再放入染缸里，浸泡冷染(也有温煮热染)，经一定时间后捞出晾干，然后将布料放入染缸浸染。如此反复浸染，每浸一次色深一层，即"青出于蓝"。缝了线的部分，因染料浸染不到，自然形成好看的花纹图案，又因人们在缝扎时针脚不一、染料浸染的程度不一，带有一定的随意性，染出的成品很少一模一样，其艺术意味也就多了一些。浸染后，将其捞出放入清水，将多余的染料漂除，晾干后拆去缆结，熨烫平整，被线扎、缠、缝合

的部分未受色,出现白色的渐变图案;其余部分成深浅不一的蓝色,这就是"地"。至此,一块漂亮的扎染围巾就已完成,如图5-17所示。"图"和"地"之间往往还会呈现一定的渐变的过渡性效果,使得花色更显丰富、自然,如图5-18所示。

图5-17 浸染、晾干和最后效果

图5-18 扎染产品

二、地毯的制作

地毯的制作一般包括设计图样、选择毛线、编织制作、最后完成四个步骤。手工地毯包括栽绒地毯、碎布地毯(地垫)等不同的门类。

1. 栽绒地毯

栽绒地毯的历史悠久，中国有藏毯、蒙古毯、丝毯和京式地毯等种类。设计地毯纹样时要求设计者对编织技法有良好的掌握和控制能力，了解工艺流程，这样才能设计出优秀的作品。然后，织工按照设计稿织造成作品。在制作期间，设计师要经常与织工进行沟通交流，以确保达到作品的预期效果。栽绒地毯和水晶系列地毯的制作过程，如图5-19至图5-22所示。

图5-19 栽绒地毯的设计、制作与完成 于丽敏

图5-20 水晶系列地毯的设计稿

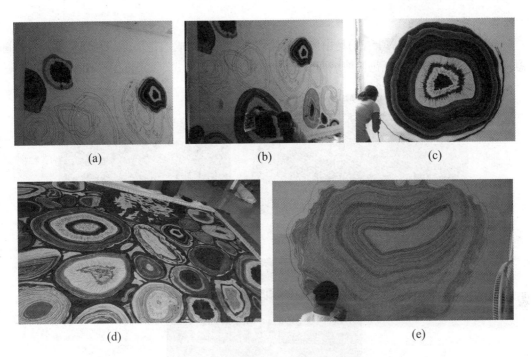

图5-21 水晶系列地毯的制作过程

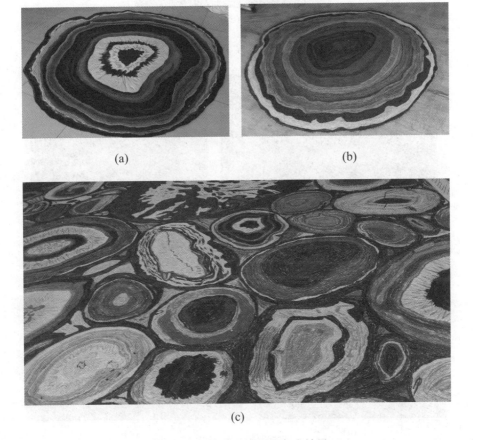

图5-22 水晶系列地毯的完成效果

2. 碎布地毯(地垫)

碎布地毯(地垫)(见图5-23)是由废布或废旧衣物编织而成，是环保的家居产品，风格随意，可以清洗。碎布地毯包括剪绒面、未剪绒面、平编等形式，如图5-24、图5-25所示。

图5-23 碎布地毯作品

图5-24 未剪绒面的碎布地毯

图5-25 剪绒面的碎布地毯

最简单的地毯和地席是用绒或棉布条编成的，把它们卷成圈，紧密地缝在一起。这里要用到地毯钩针，它可以把纤维条牢牢地固定在粗麻布上，之后再创作一些大胆而简明的图案，附之以鲜明的色彩和令人满意的结构。制作碎布地毯所需的材料和工具包括麻布、制图笔、地毯钩针、木框和剪刀等，如图5-26所示。把麻布绷在木框上，用钩针按设计稿勾住布条，形成图案，之后或保留表面效果，或者剪出绒面，修理平整，锁边缝背布，一块地毯就做好了，如图5-27所示。

(a)

(b)

图5-26　制作碎布地毯所用的材料和工具

图5-27　碎布地毯的制作方法

三、小饰品的制作

运用纤维材料可以制作很多品类的饰品，可以说有多少种材料就可以制作出多少品类

的小饰品，这里以一个手工缝制的吊件作为实例。

手工蝴蝶的制作：用毛呢作为主要材料，还要准备线、针、珠子、梗丝等；剪出蝴蝶形状和花纹、躯干形状；缝制花纹和珠子，缝出花纹后将前后两片相合，塞入棉花后缝制完成。制作步骤，如图5-28至图5-30所示。

图5-28　准备材料

图5-29　缝制蝴蝶花纹

图5-30　最后完成作品

参考文献

[1] 林乐成，王凯. 纤维艺术[M]. 上海：上海画报出版社，2006.

[2] 王凯. 创意与演进：纤维艺术新景观[M]. 北京：中国建筑工业出版社，2011.

[3] 张夫也. 外国工艺美术史[M]. 北京：中央编译出版社，1999.

[4] 张怡庄，蓝素明. 纤维艺术史[M]. 北京：清华大学出版社，2006.

[5] 丝绸之路大西北遗珍编委会. 丝绸之路——大西北遗珍[M]. 北京：文物出版社，2010.

[6] 张爽. 浅析"女性艺术"创作中的心理现象——"女性艺术"情色风格解读[D]. 昆明：云南艺术学院，2011.

[7] 李悦. 纤维艺术的当代性研究[D]. 沈阳：沈阳大学，2015.

[8] Sarah T，何云朝. 艺术世界中的7天[M]. 北京：中国人民大学出版社，2011.

[9] Terry Taylor. Masters: Collage [M]. Lark Books, 2010.

[10] Joanna. The figurative sculpture of Magdalen Abakanowicz:bodies,environments,and myths [M]. University of California press,2004.

[11] 林乐成，尼跃红当代国际纤维艺术[M]. 北京：中国建筑出版社，2004.

[12] 龚建培，纤维艺术的创意与表现[M]. 重庆：西南师范大学出版社，2007.

[13] 王革辉. 服装材料学[M]. 北京：中国纺织出版社，2010.

[14] 周璐瑛. 现代服装材料学[M]. 北京：中国纺织出版社，2000.

[15] 徐训鑫. 材料在纤维艺术中的重要性[J]. 科学大众，2013.

[16] 徐雯. 论现代纤维艺术的特质[J]. 装饰，2004.

[17] 林乐成，尼跃红. "从洛桑到北京"——第五届国际纤维艺术双年展作品选[M]. 北京：中国建筑工业出版社，2008.

[18] 刘海英. 环境空间中的纤维艺术[J]. 艺术理论，2006.

[19] 林乐成，尼跃红. 当代国际纤维艺术新视野[M]. 北京：中国建筑工业出版社，2010.

[20] 林乐成，尼跃红. 当代国际纤维艺术：融汇·共融[M]. 北京：中国建筑工业出版社，2015.

[21] 尼跃红. 室内设计形式语言[M]. 北京：高等教育出版社，2003.

[22] 金旭明，陆众志. 建筑空间与纤维艺术[J]. 装饰，2007.

[23] 李敏. 室内装饰织物的市场现状及发展趋势[J]. 广西纺织科技，2001.

[24] 徐百佳. 论纤维艺术空间形态美的整体关系[J]. 装饰，2006.

[25] 左颖. 故宫博物院带火文创产品 颐和园古画披肩第一夫人都喜欢[N]. 北京晚报，2016-11-02.

[26] Juju Vail. Rag Rugs: Techniques in Contemporary Craft Projects [M]. Chartwell Books, 1997:21-77.